曾被流行曲感動過，
代表你有真正愛過。

人生就是

流行曲

John Ho

1984，17歲，葡萄成熟時，
有心人，約定，曖昧，情人，不見不散。

午餐的約會，下午三點，櫻花樹下，遙望，富士山下。

夕陽無限好，繾綣星光下，抱擁這分鐘，
我們，想得太遠。

JOHNHO.
2015

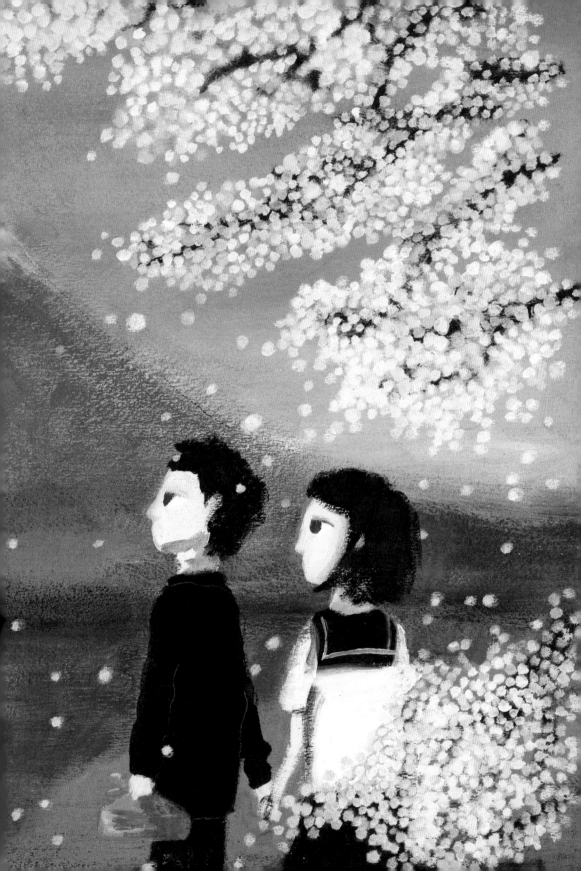

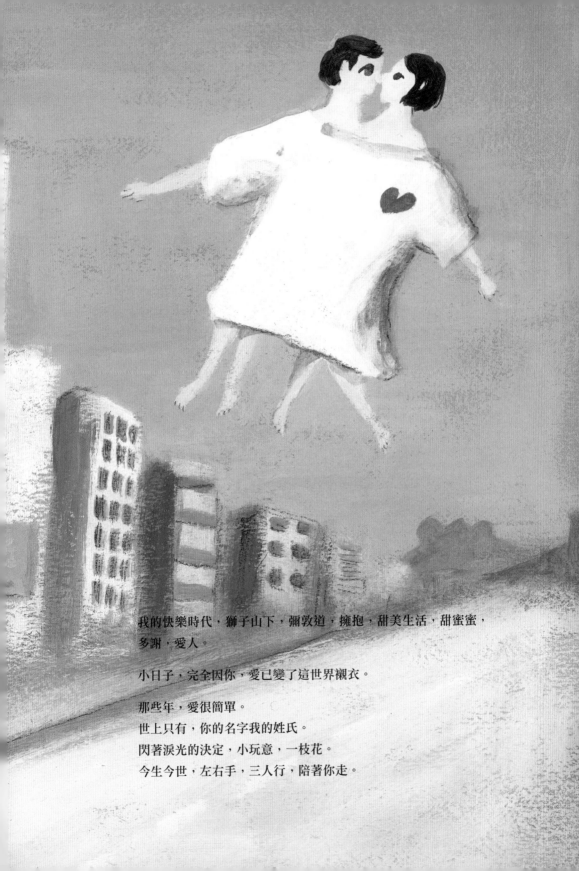

我的快樂時代，獅子山下，彌敦道，擁抱，甜美生活，甜蜜蜜，
多謝·愛人。

小日子，完全因你，愛已變了這世界襯衣。

那些年，愛很簡單。
世上只有，你的名字我的姓氏。
閃著淚光的決定，小玩意，一枝花。
今生今世，左右手，三人行，陪著你走。

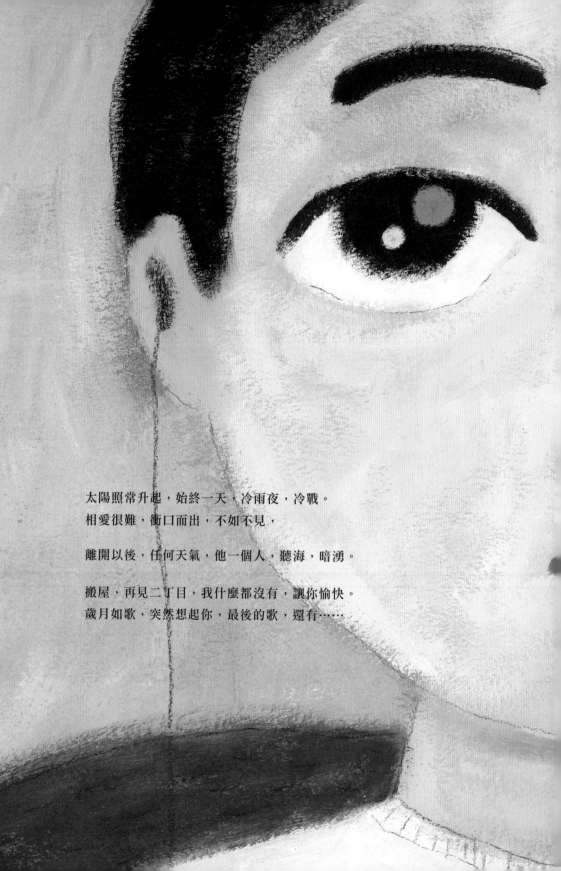

太陽照常升起，始終一天，冷雨夜，冷戰。
相愛很難，衝口而出，不如不見，

離開以後，任何天氣，他一個人，聽海，暗湧。

搬屋，再見二丁目，我什麼都沒有，讓你愉快。
歲月如歌，突然想起你，最後的歌，還有⋯⋯

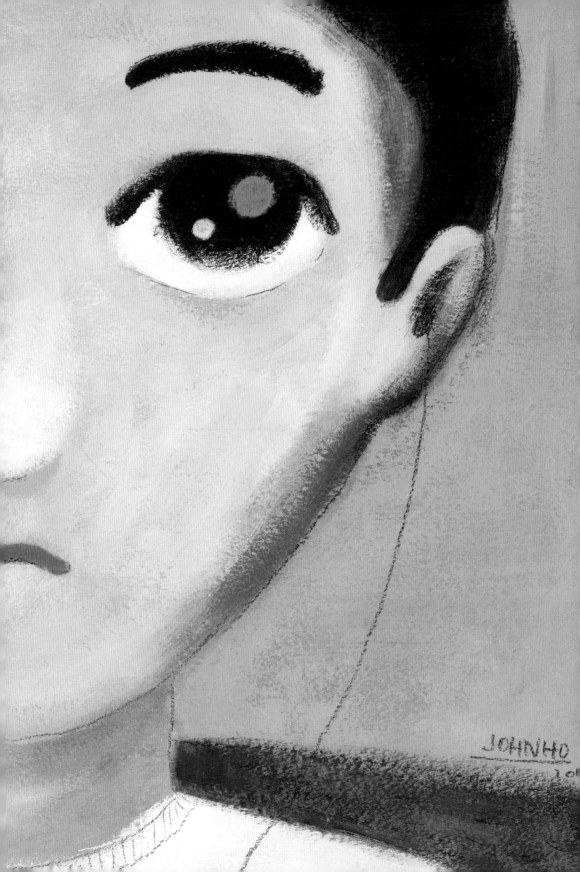

目錄

序

一段戀愛關係開始了，不知怎的，無故地來了，無故地投入去了。常問伴侶同一問題：「我現在在做夢嗎？」她會用力地搣我的臉⋯⋯

出版到第六本書了。第一本書出版的時候，嚷著「達成夢想了！」夢想這東西達成了六次，「我現在在做夢嗎？」請搣臉。

創作這回事需要很多的營養，我的養份，很多來自流行曲，透過它，幻化成各種畫面，畫下來，意境化，成了畫的構圖。

第一首聽著的，並將畫面化成意境的，是：

「天邊一顆閃星星⋯⋯」

長大後，經歷到愛情，才知道什麼是《霧之戀》。

中學時期，在溜冰場跟女同學手拖手，場內播放的那首是《其實你心裡有沒有我》；短暫的初戀，最後是失敗告終。目睹前女朋友在同班同學的懷內，感受不能承受的痛的時候，幸有《活得比你好》伴著，在淚下時，仍存一點希望。

太多甜蜜中帶苦的情節，在該繼續還是止蝕離場的關係中，不同年代，都可以代入《愛與痛的邊緣》內尋找共鳴。《歡樂今宵》是最積極的做法。

學生時期的流行曲：對女性最有遐想的時期，最想《徹夜纏綿》；讓分手滿有錯誤的觀念，多得《分手總要在雨天》；少男情懷總是《猜猜猜》，畢業前快各散東西，還未表白，只好回家閉門聽《我為何讓你走》；令傷感中見曙光，可聽《感激我遇見》。

然後走進愛情世界：聽著《你是如此難以忘記》，自己頓變成滿面鬚根穿裙穿鼻環的朝偉情聖；看了電影《藍宇》及電視劇《大時代》，在戲內劇

內最傷感的情節，播放著《你怎麼捨得我難過》，太悲壯，成了一首不會
隨便拿來聽的悲歌，要聽，還是聽劉錫明的粵語版本，沒那麼煽情。

傷感之選不經不覺收藏太多。想忘記便聽關淑怡版本的《忘記他》；堅決
一點便是明哥（黃耀明）的《忘記他是他》；忘記不了便聽鄭秀文的《放
不低》，忘記了，便聽她的《失憶》。大了漸漸逃出失戀要忘記的因果宿
命，沒必要失戀都要來一次《忘記旅行》（John Ho 的第一本繪本），看透
了，便到了《人來人往》時期。

三十歲那年，林海峰正推出了新歌《三字頭》；一直老下去，為愛情執
迷，沒有不悟，只有不悔。執迷太多，成了一隻《阿牛》。進了了《無人
之境》便會《於心有愧》。到了二〇一五年，香港最多人高唱的，是一九
九三年的《海闊天空》。

《再見二丁目》，黃耀明把少女版的無知感，顛覆唱成了對東京有故事、
有歷練的「麻甩佬」版，你適合哪種意境，請自行代入。歌曲，就是隨著
自己的年代、成長、經歷的變化而自行對號代入。

人生就是流行曲，舊新快慢悲喜長短，由一首一首組合而成。代表你的有
什麼歌？悲的佔多？喜的佔多？也不打緊，都很短暫，轉眼又是另一首。
下一首不知是哪一首，完結後，再開始，每次都是一個新希望。

John Ho
二〇一五年夏

「天邊一顆閃星星 海邊一顆閃星星
或睡或現 閃爍不停」

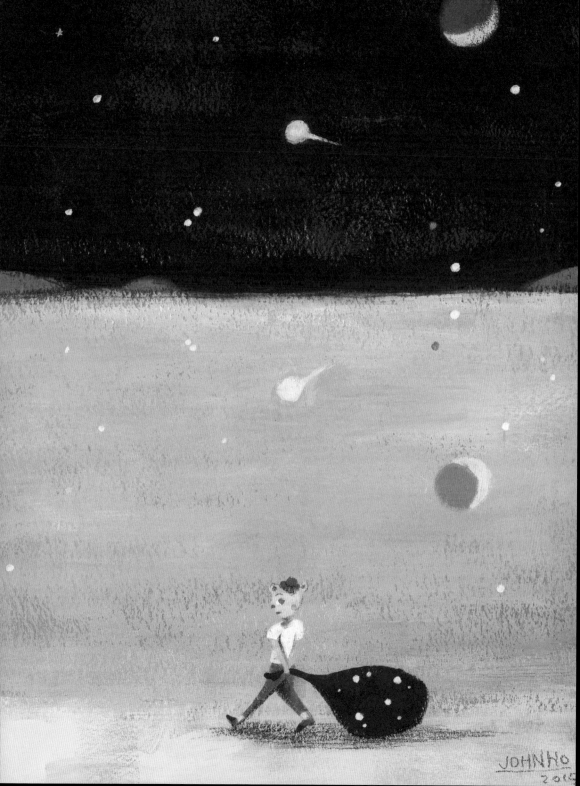

「如有天置地門外

乘電車跨過大海，

JOHN HO

 我懷念的

科技令聽歌的習慣變得不同，但歌仍在播，我依舊在車
廂內插著耳筒，呆呆看著風景變化。幸有歌，令悠長的
車程變成一件樂事。

無論車程或人生，美好的時光總過得很快。舊唱機消失了，
舊愛人消失了，我們只能好好學習珍惜現在擁有的一切。

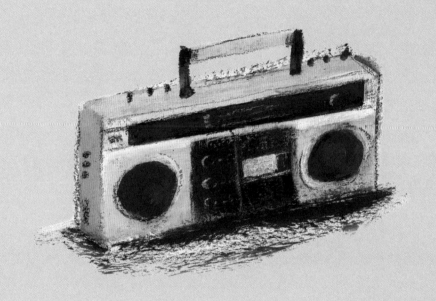

「我記得那年生日
　也記得那一首歌」

① 黑膠唱片

公屋同住有七人，哥哥某日搬了一件黑色的大物回來，原來叫作喇叭，播放音樂用的。大大的一張十二寸黑膠唱片，我從來都不敢觸碰，因為哥哥視它如寶，若它有任何損壞便不得了，我怕得要死。

黑膠唱片，一塊黑色的大膠片，把唱針拿到轉動的膠片上，便能轉出音樂，很神奇。

想不到哥哥竟如此有品味，我長大了才這樣認為。沒太多人在家時，他就會不斷重複播放達明一派的《Kiss Me Goodbye》，當時仍然是小學生的我不太懂欣賞，長大了就知道達明的風格別樹一格，英倫味道、創作味道濃厚。哥哥常播的還有喜多郎的《絲綢之路》純音樂，當時聽歌的人特別有品味。如果那時我擁有現在的心，我定會送坂本龍一的唱片給他，令他多一個選擇。

「留住這刻　盡情來熱吻忘記淚痕
kiss　me　good bye」

門當戶對的公屋，兩戶人同時高聲播歌，互不相讓，有時更會出現「鬥大聲」的情況，但求要自己聽到為止；更甚的，我還看見對家那傢伙故意將喇叭移向著我們，自此就跟對面那家人有點不和。

小學時，跟同學們聽得最多的黑膠唱片是曾志偉、林敏聰的《冇有線電台》。當中大部份是改了歌詞的流行曲，變成了搞笑的歌，現稱為「惡搞歌」。童年唱片不多，日聽夜聽，現在歌詞也全可背誦出來。

八十年代，我懂事後不久，哥哥廿歲左右便購買了一間私人住宅。而那黑膠唱盤、大喇叭也隨著他而搬離了。

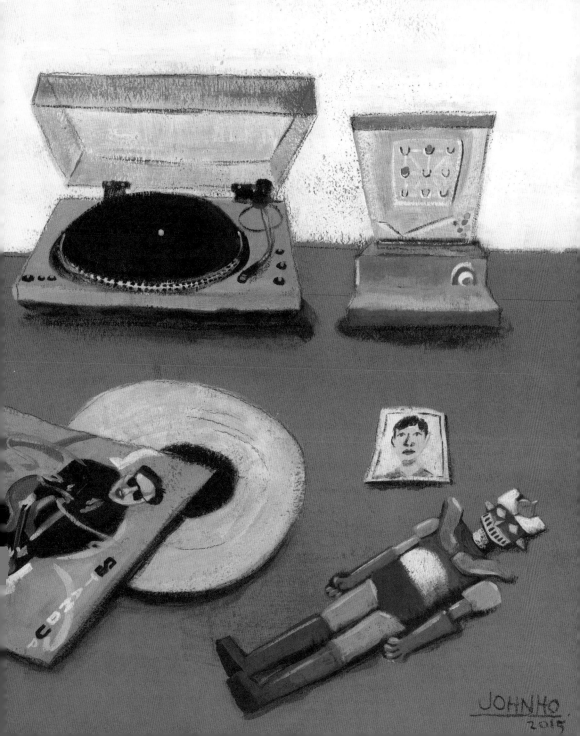

JOHNHO
2015

② 錄音帶

我開始可以主導購買權了！一九九〇年，我的初中年代，也是四大天王的時代；在朋友家中，一邊打電玩一邊不斷播放四大天王的錄音帶。四位之中，劉德華對我的影響最深，因為他的舉手投足、髮型衣著也散發著獨有的華dee式型格，《不可不信緣》大碟，我們都以「不可不信邪」來稱呼。郭富城的《對你愛不完》舞步，完全熟悉。當時我的經濟狀況，只能購買錄音帶，或者叫朋友翻錄一盒錄音帶給我。除了Walkman以外，八十年代初哥哥買了一部經典的巨型手提卡式機（沙灘必備），托在膊頭「焚」譚詠麟的《愛情陷阱》；後期家裡就買了較輕便、有格調及時款得多的手提機，它同樣也有長長的天線打斜伸出來作接收。

「撥著大霧默默地在覓我的去路
　　但願路上幸運遇著是你的腳步」

錄音帶最令人沉迷的地方，是可以設計精選歌單。即集合多張不同唱片收錄不同歌手的歌曲，放在一起聽。那時最愛就是到朋友家中錄歌，朋友家中有擴音機、唱盤、大喇叭，我們便把他買回來的唱片，錄成自己的精選錄音帶，這也是最初的音樂分享模式。要得到一盒精選錄音帶，會到朋友家中尋寶，聽他推介的唱片，聽之餘也會同步錄音，這樣便花了一整個下午，但離開時總會帶著充實的卡式精選。錄音帶每面（side a及side b）可錄製五、六首歌曲，side b的第一首歌通常是主打歌，特別好聽。

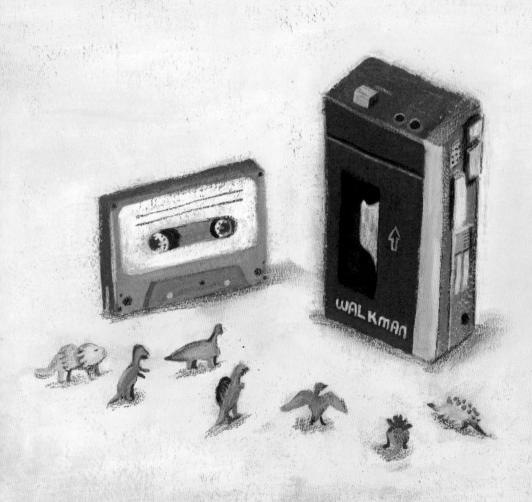

JOHN HO
2015

③ CD

CD的表面是鏡面，可折射出千種顏色，十分好看。第一次聽CD的感覺很震撼！終於感受到何謂立體聲，可聽得出層次感。第一次聽CD的歌手，就是Elton John。

我的高中時期，也就是CD蓬勃發展的時代，每張價格接近一百元。這樣的價格定位，對中學生而言是有點遙不可及的，故我們只能在小商場內尋找折價一半的二手CD，或租借CD回家以卡式錄音帶把歌曲錄下來。而當時的Discman體積大大的，拿著它外出走路唱碟也會大跳線，但在那年代擁有Discman，已算是相當前衛。第一張是許志安的《喜歡你是你》，然後是草蜢的《永遠愛著你》、張學友、黎明、周慧敏，或是蔣志光、葉玉卿、軟硬天師我們也會聽。那時香港的樂壇百花齊放，只靠出版CD也可以維生。

「但願你　容我接近　你更多
　誰預算　情愛這樣　難捉摸」

在開始工作後，HMV便是我跟朋友的蒲點。晚上到尖沙咀吃飯，然後到HMV試聽，六層樓，不同的音樂類型，還有影碟、外國雜誌。不認識的外國歌手，試聽後好聽、聽到「腳印印」，聽得喜歡便買下。就這樣我就成了當年的「豁達人」（來自商業電台的音樂節目《豁達音樂天空》，豁達人，即聽音樂品味多元化的意思），什麼都聽，口味也豁達了。我會聽不同的音樂，搖滾到電子，爵士到電影原聲碟，日本版近二百元也花得起，回看當時也算是一種衝動消費。那些音樂陪著我度過了不少下班後的黃昏。

家中的CD唱盤已壞了很久，最近才為了那堆舊唱片把它拿去修理。這個年代什麼都快，但質素普遍下降，電子產品兩年便壞。手機的照片太多，卻沒有像一張張拿在手上那麼珍貴。沉澱下來，東西太多也不一定是好事，還是該追求精闢的高品質享受。

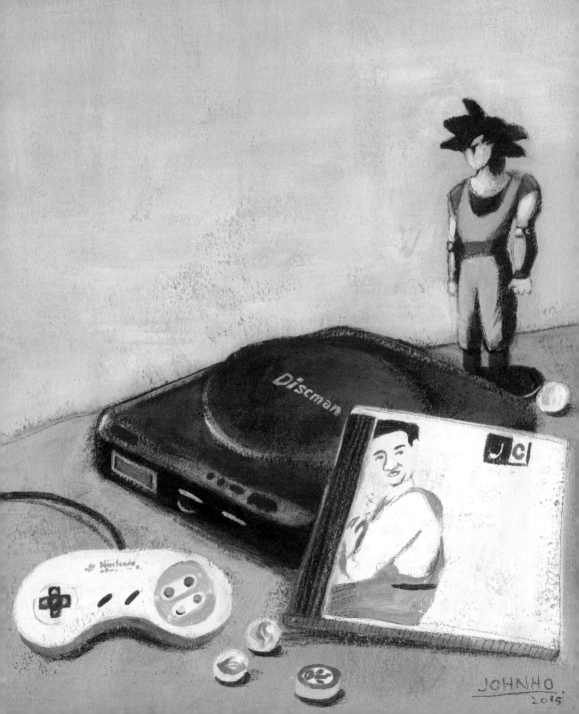

④ MD

一隻MD的備用時間為七十四分鐘，比錄音帶長了少許；錄歌時，按一下便到下一首，還可以自己輸入歌名，真的很方便。MD機剛面世時，朋友每人各購一部，還買下小型音響組合。MD碟也很可愛，可以隨便在其上畫點東西。我也是用租借CD的方式錄音，音色聽不出有任何差異。當時我戴起一個大大的耳筒便上班去，那時認為應該再沒有東西比MD好。

啊有的，是女朋友。我在MD普及後，才遇上一位跟我同樣喜愛音樂的伴侶。我倆同是MD收藏者，能互相分享音樂。假日，浪漫的歌曲在睡房緩緩播放著，我倆就這樣度過了很多個散漫的下午。

她說：「好喜歡跟你過晏晝。」
我說：「過晏晝是一個活動嗎？」
她愛睡。
我說：「睡那麼久很浪費光陰啦，慳來的時間可以幹很多東西。」
她說：「幹很多東西是為了什麼？」

她想得比我更通透，她的視野比我更廣闊。她送了那張睡房音樂MD給我，是Bossa Nova爵士樂，充滿夏日的巴西風情，聽了令人輕鬆舒暢。雖然我倆已沒聯絡，但至今我仍會常聽這張MD。最近，我那套有近十多年歷史的MD唱機開始有點毛病，於是再看那張MD，幸好上面也有歌手的名字Antôio Carlos Jobim，在Google搜索一下，終於找到了這十多年來常聽的歌的封面真身，於是立即購買，作永久保存。

朋友都說網上什麼歌都有，家裡很多舊東西都丟了，但我也設法把MD組合保留至今。MD組合已停產多年了，我也曾在鴨寮街的二手攤購買MD Walkman，但由於是使用乾電池，故也覺麻煩；此外，也曾在日本尋找，看是否有可能購得，最終不果。而我對MD的偏愛、執著，也只是為了她送的這張MD。

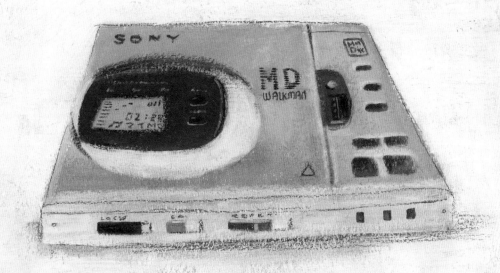

JOHN HO.
2015

⑤ MP3

二〇一四年，我最喜歡的電影是《一切從音樂再開始》，戲內的一件重要物件是耳筒分插器，可讓兩人同時間聽同一首歌。想起曾經有幾年，MP3最流行的年代，也是MSN最流行的年代，男女的其中一種溝通方式，是用傳送歌曲來表達。MSN朋友列上，名字旁也會顯示著對方在聽什麼歌，有時打開話匣子也是從這裡開始。

MP3，代表著網絡世界開始急速發展的產物；網絡，改變了人與人之間的關係，改變了當代的人類生態、生活模式、思考方法……。

朋友的朋友，表面我們不太熟悉，但在MSN世界，她常常傳她心愛的歌給我，歐、美、日、韓都有，種類不同，時而輕快，時而是帶傷感的鋼琴演奏，雖然大部份也不知名，但卻很適合在工作時、在繪畫時聆聽。我的電腦中收藏了很多她的音樂精選，歌曲中，有些歌聲性感的女聲，恍如由她親口唱出。在MSN中，當她感到打字浪費時間的時候，便會說話給我聽；有時一起聽著歌，她想唱歌的時候，也會唱歌給我聽，以上這些已全錄成MP3了。而我也在播放程式中，加入了一個清單，全是她的聲音。

我的電腦內儲存大量廣東歌，我利用MP3傳情，將歌曲傳來傳去，透過歌詞能代我跟她說話。廣東歌成了二人的安全位置，讓我倆感到最真我最舒服，也最有共鳴。

某天在MSN，收到陳曉東的一首歌，愛情就這樣開始了。

「和你借一根煙　下次相遇你　才回贈給你
那日　假使好天氣　請跟我笑著談天氣」

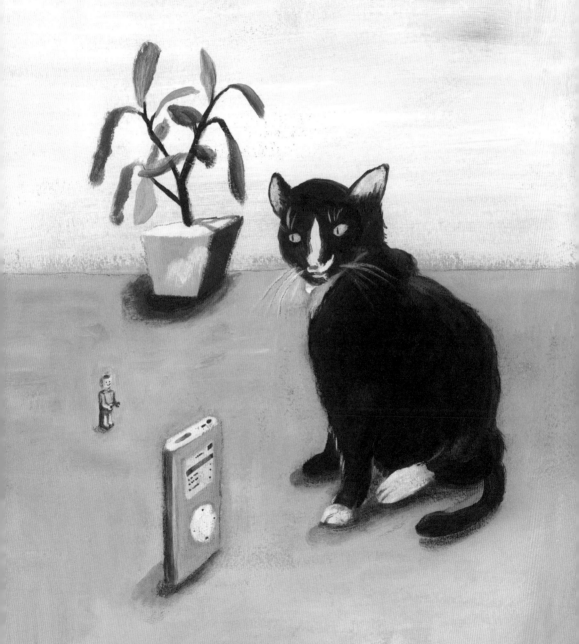

JOHNHO
2015

⑥ 手機

到了今天，當什麼也隨時代過去，曾經為錄音帶精挑細選的曲目，曾經刻意支持樂手而購買正版CD，曾經為MD的每一首歌自行輸入歌名；現在只要下載音樂軟件，繳交每個月四十八元的月費，便可按下關鍵字，把過去的大部份歌曲下載，只是舉指之勞便可聽到當年如此沉迷的歌曲，以及不捨得購下的唱片。兒時沒有好好細聽哥哥喜歡的喜多郎，現在便能仔細聽了。

雖然音樂軟件也有像MSN的音樂傳送分享功能，但音樂軟件內的社交網絡，還是不太流行；而且近年這些網絡媒介實在太多了，我已經不想再重新開始研究，還是自己聽自己的好了。有時我也會將音樂錄像放於facebook中以表達當時的心情，但有時也不能太肉麻。

校花校草／自稱黑道的惡霸同學／第一名／舊時的初戀，究竟廿多年後變成了什麼模樣？在網絡平台中，只需一秒間便能看到。校花依舊漂亮，但已成了主婦；小惡霸已信奉基督；第一名，仍在社會洪流中掙扎著。初戀，變了我的讀者。

人生，在不同的時刻，總有一首能代表的歌。

走到日本某唱片店，門前貼著「no music no life」。如果它是一條數式：no music ＝ no life，亦即是：music ＝ life。這句簡單的說話有很多不同的角度去解讀，我的解讀就是：人生就是流行曲。他／她／它們來了又消失了；歌，原本保存得好好的，日子久了又消失了。世界變化，歌曲也轉用不同方式放送，我們的心也以不同的身份、方法運行。曲風、歌詞隨時代變遷，人心也在變，對人的愛也在變。

no music , no life !

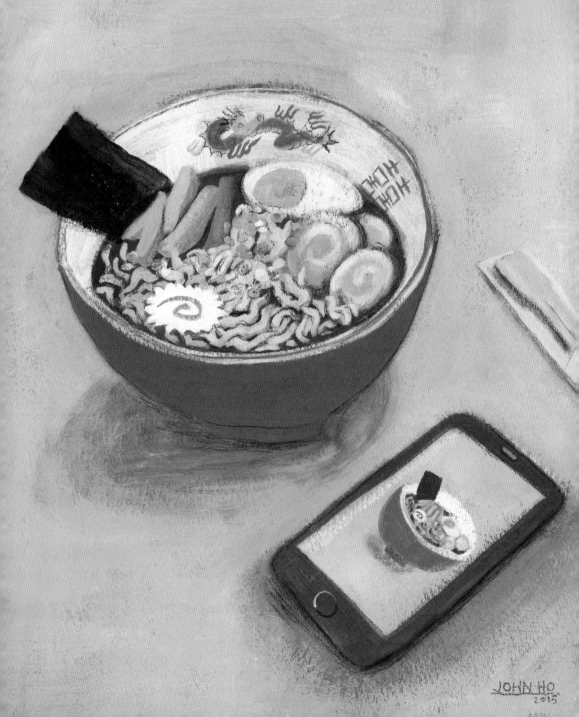

JOHN HO
2015

「若你雙眼是深海

「你已經浸沒我」

JOHN H

Track/.2 想你
向張國榮致敬

張國榮（哥哥）最輝煌的年代，我的年紀還很小，還未懂欣賞設計美學，但印象最深刻的，是《STAND UP》黑膠大碟，分別出版了三種顏色的設計，現在回看仍覺是多麼的前衛。日子過了，他復出了，我懂事了，開始把自己的情路悲喜代入他的歌曲中。自他走後，每年四月一日，我都會特別找一首哥哥的歌來聽，以總結我該年的感情狀況。將哥哥每個階段的歌拼砌起來，就成了我的戀愛地圖。

「想你但怨你
　暗街燈　也在想你」

「往事不要再提

曾聽過，最可憐的人是：背負著太多過去不向前行的人。別回望了，當下的煩惱還未夠嗎？留戀舊情，事隔八年十年無止境地想念，仍未走出陰霾的朋友不只一個，長此下去，最後只有鬱出病來。負能量太多，朋友也不敢接近你。人生太短，我們其實不夠時間享受快樂的時光。盡快遇上一雙拉你出地獄的手臂，朋友們。

「 人生已多風雨 」

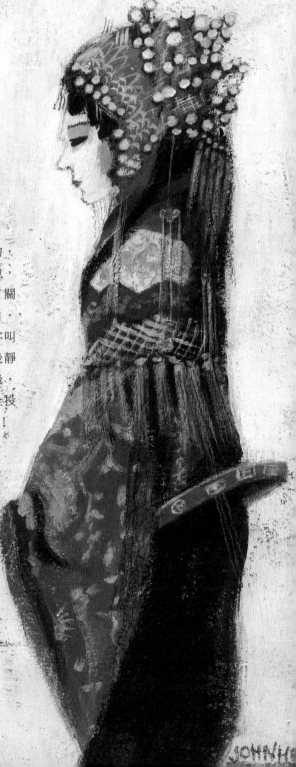

這首歌的最初版本不是出自哥哥的，
但每當聽到這首歌也會直接想起他，
那是因為電影《霸王別姬》。有關
《霸王別姬》，我有一段小插曲。
中學時代我有一個喜歡的對象名字叫
「姬」，她每天放學我也會在背後靜
靜偷看，但一直不敢表白！放學後，
就是這樣每天別一次姬，故能完全投
入那套電影世界。這個代入很無聊！

JOHN H

「能同途偶遇在這星球上
燃亮飄渺人生
我多麼幸運。」

慶幸有情人的一年，不愁寂寞。每次聽到這首歌，總像是置
身草原上。

由小學開始，畫畫老師就教我繪畫藍天白雲，少量藍顏料加大量
白顏料，加點水輕掃，就可畫出漂亮的藍天，很簡單。所以我的
作品，大多可以套入這首《春夏秋冬》裡。

「秋天該很好你若尚在場」

我愛畫充滿感情的畫面，想用愛感染讀者，每次都投放感情，這
句歌詞就是大多數畫作的描述。

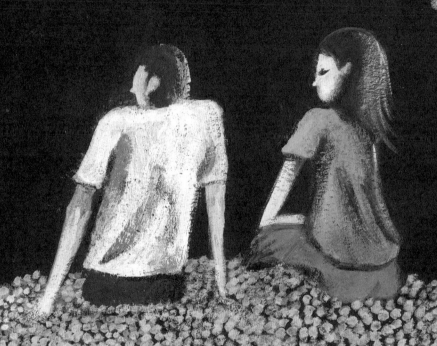

JOHN M

「究竟要一個點樣嘅男人
　先至可以令你毫無顧慮咁去愛佢？」

遇上一段短暫曖昧的關係，女生不想將來傷害男生，她決定不去開始
一段戀愛。哥哥客串林憶蓮《赤裸的秘密》的劇場版，這也成了他的
經典。

「無奈我卻怕愛比刀鋒更利
　更癡戀也是要捨棄　」

男人女人，不多不少都收藏了一些赤裸的秘密。別心邪，那個赤裸，
也許只是人與人心靈相通的赤裸。基本的相愛入場票已有了，要開
始，還需要配合天時地利人和。在那一刻沒有開始，（也許）永遠
不會開始，那道火只能永遠在心，亦不想告訴他人。

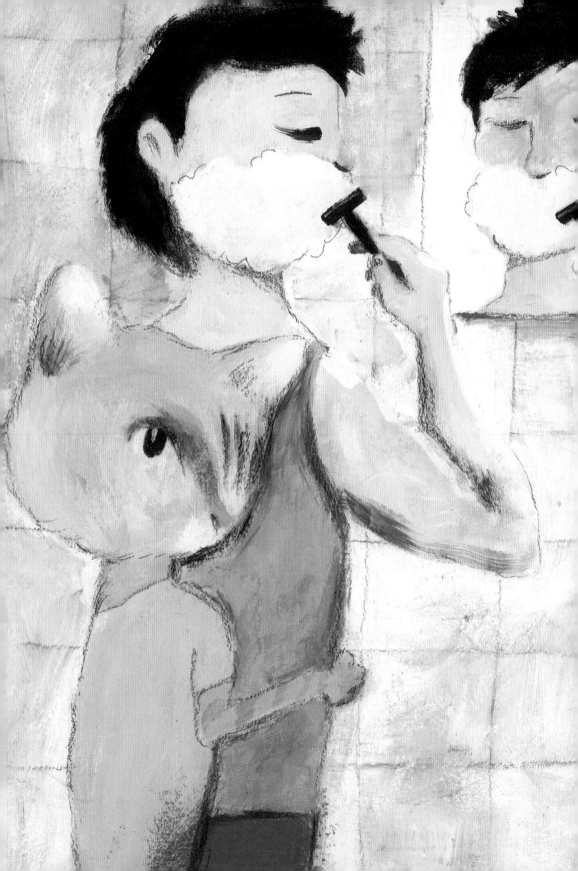

〈不想擁抱我的人〉

男人迷戀女人，日夜跟隨行蹤，只想加入女人的朋友圈內，漸漸接近她認識的人＞朋友＞曖昧＞戀人。

男人只是一堆走在一起便說黃色笑話的生物，對於漂亮的女人啊，男人總是有種遙遠的距離感。

男人幻想，在不預期的某月某夜，只要能有一個擁抱便足夠，或者還能吻下去……等等。

終於，千年一刻的那個夜晚來了，趁仍有酒精可以令自己消除拘謹，男人知道這時候來了，錯過了便會後悔。他認為該不用問准便抱下去。（聽太多流行曲，被《鍾無艷》的「互相祝福心軟之際或者准我吻下去」誤導以為可以一試。）

可惜你以為的幻想畫面，現實卻不是如此。男人行動，女人一秒後推開，還說了一句「很怪啊。」那時男人只能收隊，無功而散。

張國榮的《不想擁抱我的人》，就為這些失敗的男兒，帶來一點希望：

「遊遍星辰
　如今竟這麼近」

無數的經歷過後，她始終會回到你面前。不要灰心，總會遇上一個特別的晚上，她「被鬼上身」，然後會無原因地讓你擁抱。

陰天過了，晴天。在網絡上，每天看著她的動態，她給你讚，你又給她讚，互相欣賞，就當作是靈魂遇上了靈魂，兩道念相遇，在沒有角色身份背景的枷鎖下，便能相愛、擁抱。

快四十的一個未婚男人，
感情仍在萬千變化。
記憶中，哥哥沒有一首關於結婚的歌曲，
他沒有唱出，我無法長大。

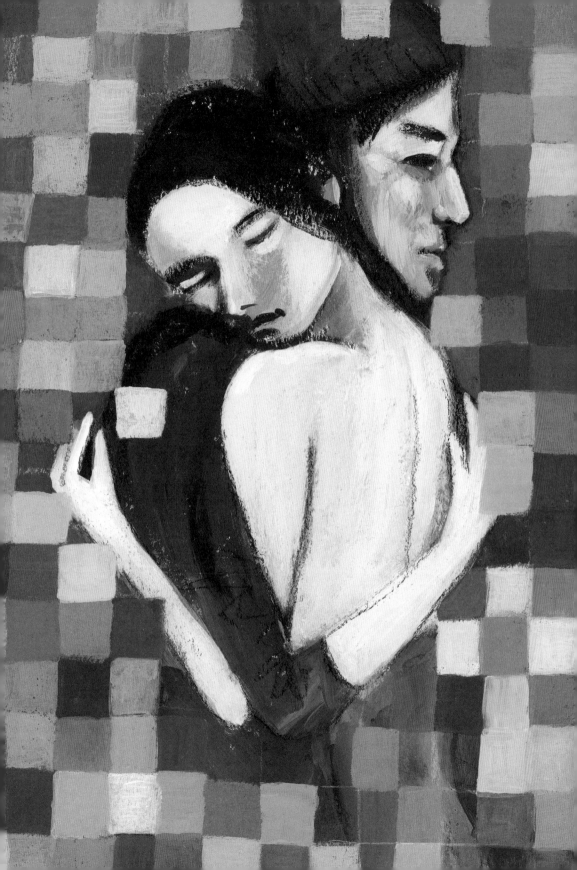

Track /.3　我們都寂寞

每天努力工作，辛勞下班，街上遊蕩。一個人在這都
市，景物愈是漂亮，美食愈是精緻，網絡照片愈是幸
福，人就愈是感到寂寞。

經過無數驚險的愛情高山低谷，跌不死，仍能一個人擁
抱生活。需要發洩時，我們便躲在卡拉OK房間內，嘶破
喉嚨，永遠高唱我歌！

「下班後不想回家的我
　　誰要理我」

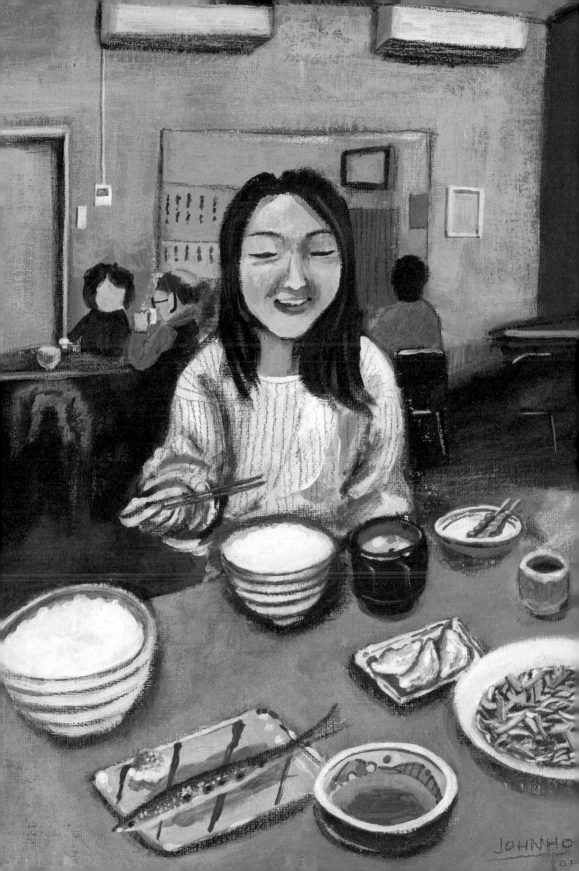

〈放手〉

「如果不能夠永遠走在一起
也至少給我們
懷念的勇氣
擁抱的權利
好讓你明白
我心動的痕跡」

社交網絡尋找列上永遠有你的名字，

在筆記簿上有一篇給你的信的草稿，

看電影時將我與你代入會令觀影更投入，

獨自到你曾推薦的食店用餐，

透過別人留言的字句去了解你，

為一個訊息打破看戲最快落淚的紀錄，

颱風、季候風、暴雨會是一個短訊開場白的藉口，

相見的細節重複又重複的在腦內上演。

學習放手多麼痛苦，

把一切心思，

就用你雙手把它放在抽屜的最暗角處，

然後放上很多東西一層一層的遮藏，

等待逐漸遺忘。

這首歌來自電影《心動》，男主角金城武對梁詠琪的思念，每次想起
她的時候，便在天台拍一幀天空的照片，來釋懷、治療。面對這難
題，我們都沒有方法，不能如《木紋》的「用斧頭一劈叫畫面飛散」，我
們甚至沒勇氣燒去去任何一幀在一起的照片，只希望時針能走快點，
讓時間快快溜走。

「分開簡單抹去往事極難
幾多溫馨燭光晚餐」

〈WhatsApp〉

「是播著妳聲音說掛念我
　似一首已變舊的歌 」

WhatsApp是我的求生包，收藏了很多你的説話。

在我最掛念你最想你在旁的時候，我就會按下發聲按鈕，聽一遍你的
聲音，把我的生命救回。

按下。熟悉的聲音響起，你便浮現在我面前，在我耳邊喁喁細語。天
冷了，這手機竟成了小暖爐，給我無限溫暖。

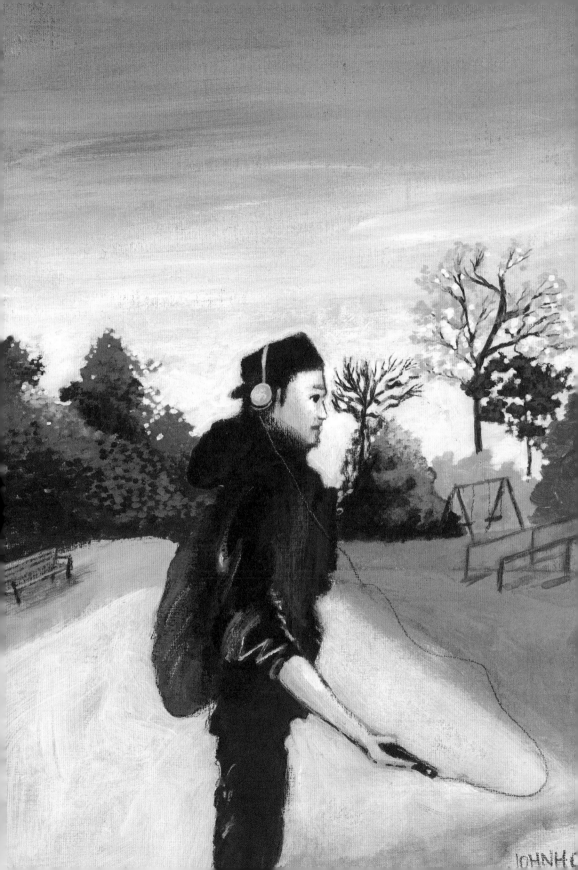

JOHNO

〈unfriend〉

「 我懷念的是無話不說
我懷念的是一起做夢
我懷念的是爭吵以後
還是想要愛你的衝動 」

經歷了一段親密關係，曾經無話不說曾經一起做夢。分手後，縱使沒有聯絡，她發佈的圖我也會讚好。按讚的同時，我也怕她看到我的名字而感不妥。

年月過後，某日，我發現她在facebook按下了unfriend鍵。

雖已丟淡，但來了一個情感突襲，心也一沉。自我安慰，懷疑自己剛有了另一半，洩露了幸福的氣味，令她感不爽。

究竟她是極愛我而要用這個方法忘記？還是極恨我？像是死因不明，沒法問原因。

若果我們沒有曾經的親密，也許我們還會在朋友的晚飯聚會碰面，甚至是一生的好朋友。

對我來說，只有是打擾日常生活、垃圾廣告的用戶才會被按下unfriend鍵。看見她，成了一位網絡的陌生人，心有不甘、自責；自從沒有聯絡後，連點滴的生活資訊也流失，現在還下落不明了。她對全世界展示歡樂的笑容，只有我一個沒有。或者，對女生而言，過去的那誰是一個污點，既沒將來，就別浪費她的青春吧！

按下一個unfriend鍵，就是：她把過往的細心、種種的關懷、投進的心血，等同一切穢物一一沖到大海去。

男人永遠不會決絕對待一份過去的感情，縱使沒有想過要再續舊情，但也會想知道對方的近況。愛情隨著分手沒見，日漸蒸發。但感情留在體內，雖掛念已不再，那個她仍永在心裡一角。

〈暗戀〉

啊啊啊，暗戀這東西，很久沒有試過了。唸書時，人多，總有這種心事。人大了不害羞，盡情細說：

有時就為了她的一個回望。愛上。

有時就為了她是女班長。愛上。

有時就為了她有獨特的姓氏。愛上。

有時就為了大家都喜愛。愛上。

甚至因為她喜歡我。愛上。

「今天看這段歷史 像褪色午夜残片
笑話情節 此刻變窩心故事 」

暗戀，大家互相猜度的時期，她不是真實的，她是擁有你自己塑造出來的性格、行為的。沒有近看的她，近乎完美。所以那份愛是最深入的。

她的一個小動作，也會大大地牽動你的情緒。而那個單純愛人的心，何嘗不是最感動的時期？

放學後，黃昏的人群各自散去，因為暗戀，所以只能看著她回家的背影，身影逐漸縮小，愈來愈小，就像一粒逝去的星星。

人生中，可看見幾多粒這樣的星星？這粒星，隨著青春、稚氣，消失了。

（分享：據統計，一段戀愛最快樂的階段，就是還未開始、互相猜度的曖昧時期。）

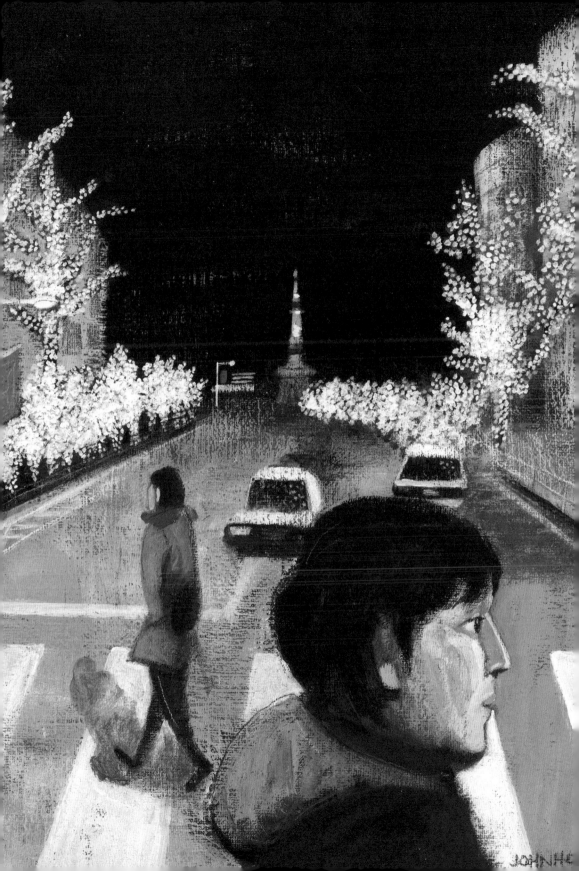

〈大時大節〉

新年時，家中全盒、年花也沒有的我，其實暗地裡是多麼重視節日。
這數年來的聖誕節至元旦，也以「為一年的辛勞獎勵自己」的藉口外
遊。這個自創的習俗，很好玩。

每年有多個節日，但我並不喜歡過節，在大時大節就像患大病，總是
必須有個人在旁。沒有的，孤零零，就抱怨誰發明節日！就以大睡去
向節日表示不滿。

「誰又能善心親一親我　由唇上來驗證我幸福過　」

佳節，製造快樂也製造寂寞，製造出大量的寂寞犧牲品。

沒情人，寂寞，也容易令人做傻事。佳節正日一個人，个日沒有暗戀
的那位在旁。在沒有發達通訊器材下，在她住所附近遊蕩，想跟她說
一聲：「喂！咁啱嘅？」但真的拿不出在其住所下晃蕩的勇氣，只有
走遍整個荃灣市。最後，偶遇不果。

若有情人，就有責任去好好安排一天的行程，訂餐廳──要找不失
禮，交通方便，食物有口碑；買花──要找一家沒有在佳節抬高價
的，就算價錢高了也不要太過份的，或會山長水遠到花墟碰碰運氣；
自家製料理──上網找食譜，或問朋友家人自煮料理攻略，為求在夜
裡聽到她說一句「滿意啦！」實情是不想她有什麼不滿而說你一世。

「街裡愛人一對對　互送鮮花千杯不醉
　　你的霉運繼續追　」

到了最難過的情人節：
有情人，看到世界一切都很美；
沒情人，看到世界什麼都很醜。

「天黑了　還有火燈　還有熱戀者擁吻」
而我的人生經常徘徊於這兩個角色：

「有情人鼓勵沒情人」

57

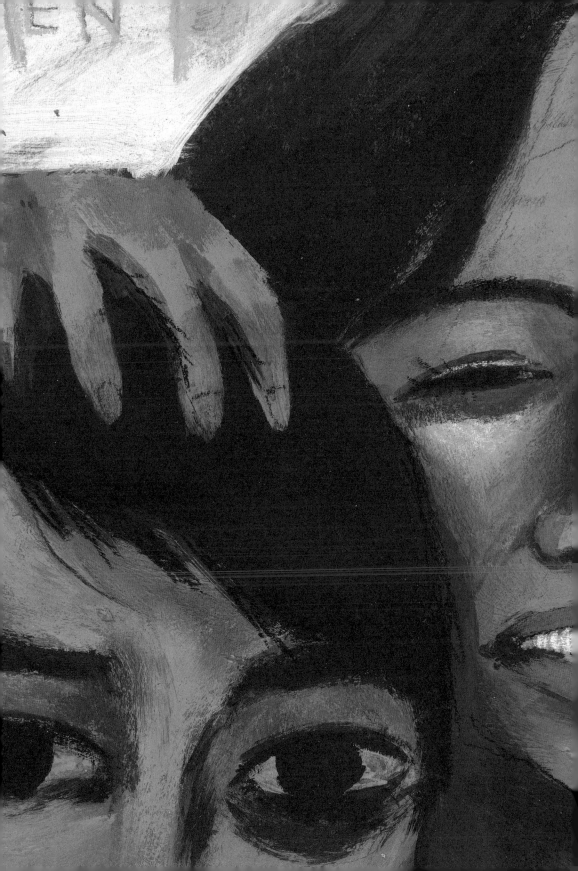

〈記憶〉

「那故事倉猝結束 不到氣絕 便已安葬
　才成就 心裡那道不解的咒 沒法釋放」

藏在貼紙相背後，

你我的笑容在那一刻被快門變成永恆，

可惜我們的愛沒有變永恆，

你已早早離場了。

貼紙相為何仍依附在銀包內，

或是手機內的記憶體或熒幕圖片，

我知道，

Memory card內盛載了很多memory，

但一天沒有把它丟去，

一天它就像靈符一樣附在身上，

把新的希望新的開始一一驅走。

〈熱戀的感覺〉

「如果我沒有福氣與你笑著入睡
可哭著浪漫又何懼 」

深深愛著,

在相擁之時,

我卻不希望自己命長一點跟著你,

卻想自己早點死。

這樣的話,我就不用再經歷戀愛中的,

離離合合,

糾糾纏纏,

你就成了我的最後一位,

如此的話,

定必轟轟烈烈

K歌之王
向陳奕迅致敬

陳奕迅成了當代情歌的優質保證，差不多有二十年了。
林夕與黃偉文的詞，描繪現代都市人的愛情，正中下
懷，易上口，《K歌之王》並沒有貶義，當之無愧。
（某天晚上，在卡拉OK內，這首歌剛推出大流行，很好
聽，男朋友們重複又重複地輪流唱了不知多少遍，每人都
要獨唱一次才能過足癮。）由早期作品到近期作品，無論
何時聽，聽多少次，一點也沒過時，一點也不厭膩。他，
成了「歌神」。

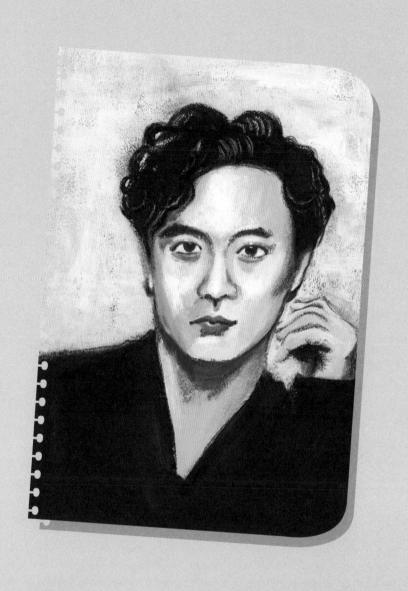

「來吧送給你叫幾百萬人流淚過的歌」

「可惜我愛懷念
　尤其是代我傷心的唱片」

經常念舊，也許過去太美好。其實時間過去，會把快樂或痛苦也變成快樂。舊的事，重提必未太痛，但重提，卻會反照今天的安逸，成了今天的幸福來源。有過過去的眼淚，今天的笑容才會如此燦爛。

「從來沒細心數清楚
　一個下雨天　一次愉快的睡眠
　　斷多少髮線」

就是這個夏雨天，沒有數清楚斷了多少髮線。雨水總帶給人回憶，電影也要以灑雨水來營造氣氛，現實生活也是如此。有了氣氛，情形、細節便容易記起，情緒也容易被翻起，一切也會牢牢記住。

跟她經常相對，看電影、聽音樂會、在海邊的公園散步，直到來了你的家。不能成為情侶，或許是時間的不吻合，或者不夠愛，或者根本沒有愛。

不是愛侶，也沒有身體接觸，但也會有種不能忘記的浪漫。

日子過了，在那段快要拖著她的時光，沒有伸出手，就永遠沒有那份衝動，最後只剩下互相欣賞的好朋友關係。兩個人最接近，也只能維持這個距離。

沒有一起，但總是懷念那個弄得家中滿地頭髮的朋友。

「苦戀幾多次悉心栽種全力灌注
　所得竟不如 別個後輩收成時」

在離離合合的人生，女朋友的人數隨著你的年紀大了而累積愈來愈多了。

有時放眼看，比你年紀較小的，思想也較簡單的，慾念看來也較少，愛情的經歷也較少。他們並未接觸風雨，一個簡簡單單的伴侶已可細水長流，好像從沒有感受過寂寞，未來的憧憬也是幸福的，多羨慕。漂泊久了，就更會想找個人，長久以來都是她的那一個人。

「流水很清楚　惜花這個責任
　真的身份不過送運
　這趟旅行若算開心
　亦是無負這一生　」

我是流水，也是別人的落花。

人生由上游流到下游，慶幸有幾度落花掉下來，相遇過，有著同一目
的地一起走這趟旅程。

流水，最後總會流出大海；落花，總會散去。曾遇上過就好了，要好
好珍惜。而一切總會過去，不用太執著。

JOHN HO
2015

「那次得你冒險半夜上山
爭拗中隊友不想撐下去
那時其實嚐盡真正自由
但又感到沒趣」

自由，但一個人，有何用。

「從何時你也學會不要離群
從何時發覺沒有同伴不行」

有一次工作壓力太大，特別走去吃點好的，美食享用過了，但一個人，沒人分享，那份寂寞竟放得更大。

又要怪責網絡年代，什麼都可公諸於世，告訴全世界以讓別人一同分享，也許最初就是為了怕寂寞吧。

「逛夠幾個睡房到達教堂
佊似一路飛奔七八十歲」

在適婚的年齡，友伴都結婚去了，明明覺得自己還有青春可花費，明明還可多逛幾個睡房，但又怕老了孤單一個獨居老人！有聽説友伴中，因花了身旁的她太多青春了，為了責任就不要辜負她；也有聽過，兩個人一起報稅、申請公屋會較有利，就簽紙作出婚姻承諾。

「既然沿著情路走到這裡　盡量不要後退」

結婚，永遠像個潘朵拉盒子，若打開了，不知是好是壞。今天生活正寫意，沒事沒幹沒病沒痛的人，是不會突然相信一種宗教的。歌詞的最後一句，對於未婚的我，是沾沾自喜的。

「人群是那麼像羊群」

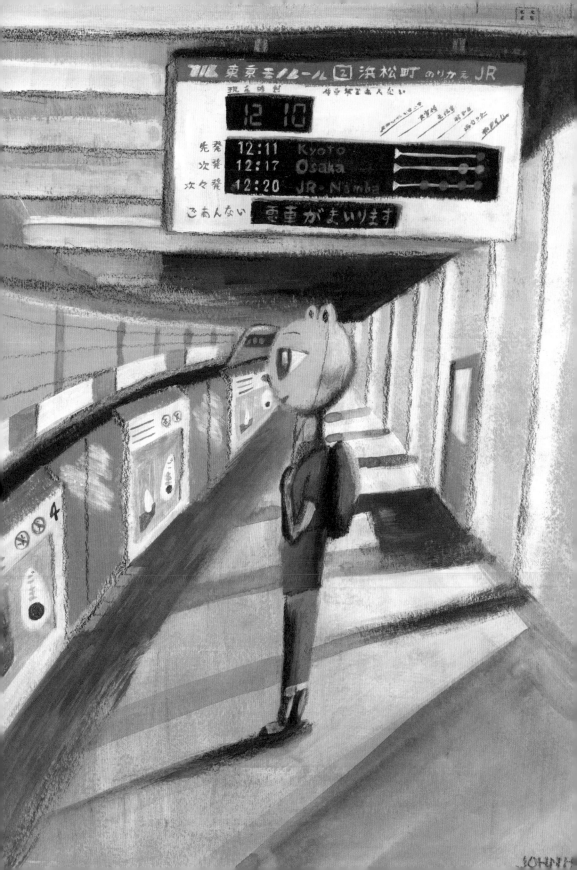

〈 side B 〉

「乘早機 忍耐著呵欠
完全為見你一面 」

汗蒸浴、沒禮貌的地鐵乘客、天主教教堂、散裝芝士都能套上我與你
的故事。回程一人在火車上，聽著這首沒有大熱的《花花世界》，我
喜歡歌詞中提及：

「盛 放 煙花
火燒起了熱誠吧
大半生過盡無限關卡
珍惜每日怎跨

老眼昏花
清楚笑望餘下
活每一秒亦流麗瀟灑
瀟灑閒別花花世界 」

我們都走過很多花園，看過很多花。每個愛侶，就像帶你經過不同的
花花世界，無論時間長或短，最後還是要告別。

就是幾句歌詞，已道出旅程就算多豐盛多燦爛也終需回家。以後
每當我遇上任何重要的道別事情，這首離別的歌也是指定會在車
上聽的。要提醒自己，走也得瀟灑。

「感激車站裡尚有月台　能讓我們滿足到落淚」

Track / .5　相愛很難

兩個人在一起，有些時候，卻比一個人的時候辛苦。某
個回家的晚上，在透不過氣的時候，我把這歌的歌詞發
短訊給女朋友，解釋了一切。兩個人生活，是一種學
問、私人空間、幽默感、品味、價值觀、陋習、金錢、
上進心、人品、第三者……等等，需要終生學習。關卡
一個一個通過，直至你和我磨合了，能熟練地相處過
活，才發現這是最幸福美滿的時光。

「生活 其實旨在找到個伴侶
　面對現實 熱戀很快變長流細水」

〈搬屋〉

在我需要搬屋的時候，家品店是我們飯後必遊的地方。我們一起繪畫新屋的間隔，我們一起選購地板、衣櫃，每一件擺設都是一同去選擇的。無論日與夜，我們也一起處理新居的一切事務。

夢想：全屋選用的也是那家日本沒牌子的家品店的傢具陳設，你我也穿著相同的簡約睡衣入睡。

現實：在十二元店選購一些簡約的傢具，幻想是那家家品店的出品。

終於完成了！一同開燈。第一頓飯。

搬進新居後，過了不久，她便堅決要離開我了。

死因調查中。那段時間我們每天都只有處理家事，猶如親人一般的共對關係。「親人」這兩個字，是戀愛的致命傷，是漸趨平淡的結果，而後成了一種習慣。

她受不了這感覺，最後走了也不是沒有原因的。

簡約的家，變了一個人便最簡約了。新音響組合，整天放著悲歌。

我只能每天哭著開始新居的新生活。

「新生活　要好好過」

〈吵架〉

「似是你共我有了默契 永不要幼稚的罵戰」

男人打女人的行為，當然不可取不容許。但男人嬲怒至極致，可以怎樣？女人最嬲怒時，可以拳打男人，很不公平啊！

女人想看的電影，男人看了影評大說沉悶。明明約了出來，不斷拒絕，不斷要求看別的。連番衝突後，男人甚至說：「我認識那個影評人，我現在致電去罵他。」（明明只見過一次！）此等不智說話也說了。一件小事，最後鬧成女人一個手袋揮向男人的臉，差點弄出血來。

明明，你們還是好朋友的時候，你跟那女孩說了無限有關前度的事，她也安慰你別傷心，還建議你找別的女孩；你找到了別的女孩，她又會替你高興（表面看來），也教你用什麼方法追求她。曾經，你們是無話不說的好朋友，最後得了愛神的箭，令你們成了情侶。成了情侶，你們就不能無話不說了。初期，男人還提及：「啊，我跟前度也來過這家餐廳。」女孩立即變臉，而整頓晚飯也就毀於這句話。男人這樣說，只是想保持那份無障礙、無拘束的親密關係；對前度，他一點也沒什麼思念之意。後期，「前度」兩字成了兩個人的敏感詞，已作自我審查了。

女人週期痛，男人在WhatsApp叫女人多點休息，早點睡。男人只得多說點安慰的說話，因他也不知有什麼可以做，也唯有每天自拍一張自虐式的表情照片傳給她。夜了，男人倦了便呼呼大睡，而剩下女人一個人痛。男人醒來便受罪了。看到WhatsApp有多個未看訊息，心知不妙。

漸漸，男人變得小心翼翼，不要說錯話，不要有半點服務不周。生氣了，女人就像電燈無故大跳掣，很突然，不知何時修理好。整天的心情也被破壞，男人只想用盡方法盡快結束這無聊的戰爭。方法用盡，什麼承諾也願意，什麼肉酸的事也在街頭出演，全不介意。出動下跪，算是投降的最後武器，也不果。

女人就是計時炸彈，男人誤被炸傷也是沒預警的。女人的敏感，男人很清楚是源於對他的著緊。但一次又一次的修補，藥物會一天一天的用光；總有天，會把所有愛耗盡。再修補不了，男人只能離開。

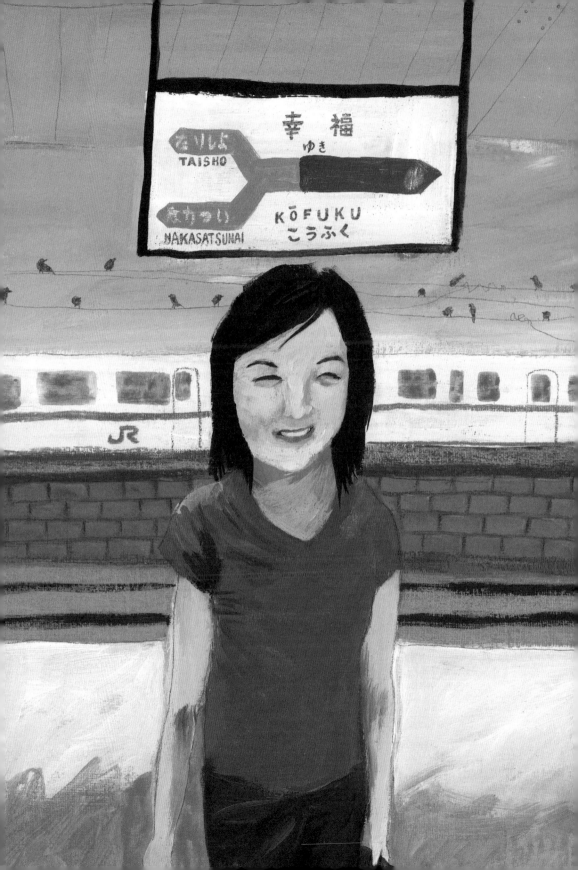

〈幸福？〉

三十五歲後，漸漸地活得穩定，每年長假就指定到某些地方旅行，大時大節就指定到某朋友家燒烤，週末生日就指定去某連鎖店火鍋，而結伴的朋友就只剩下好幾個。三十五歲後，很多人也決定了一生大概怎樣過。

究竟是這個小城市太悶，還是每個人大了，很多東西都不想改變，導致年年過得差不多？就這樣渾噩地又過了。

同齡的朋友們都結婚了。看他們放假去旅行的幸福家庭照，子女相伴，幸福滿溢。

「這溫馨的家似最美的畫
快快來個大合照吧
他跟她的他會孝敬爸媽
最美滿是我家 」

仍在尋尋覓覓冷冷清清的你，然而歲月一天天消耗，一個人流連戲院之時，有沒有捫心自問，該是時候要找個伴穩定下來？未婚，還能經歷暗戀、熱戀或失戀，對未來還有很多憧憬、幻想。

自己的路自己行。最近，我聽過家人的一句說話：「每個人都該選擇自己想要的生活吧。」這是不能否定的真理吧。

這句說話，要好好記住，並好好實行。既然有家人支持。我就該好好放任，定要堅持自己的信念到底。

路，可有很多，隨便的任你行，沒有做一個平平凡凡活了一生的人就好了。

〈放假吧！〉

「將一堆的她 放落熱茶」

你的傷心也是無用了。她把你的心思都忽視了，收起來裝備下一場戀愛吧。

你的傷心也是無用了。還有半生等你過，找不到比她更好的機會甚微。

你的傷心也是無用了。戀愛只不過是人生的各種事情中的其中之一，別執迷。

你的傷心也是無用了。給你一年時間去哭，你人生還有大部份時間笑著過。

你的傷心也是無用了。未來是白紙一張，結婚也不一定是幸福，兩個人的事，勉強也無用。

你的傷心也是無用了。聽説你們一起有多久，傷心的時間是一起多久的四分之一，很快便過去了。

你的傷心也是無用了。藉此機會，有藉口任你去放縱、放肆、放蕩。

你的傷心也是無用了。多了一點私人時間，你可以把你還沒有打完的電玩，沒時限地盡情玩個通宵；影碟店的一系列沉重電影，你説過沒時間去看，現在有了。

你的傷心也是無用了。你回想一下，她沒有欣賞你的品味，簡稱沒品味，有品味的人還在等待著你。

（分享：據統計，一段戀愛最快樂的階段，
得票最少的是：結婚後。）

83

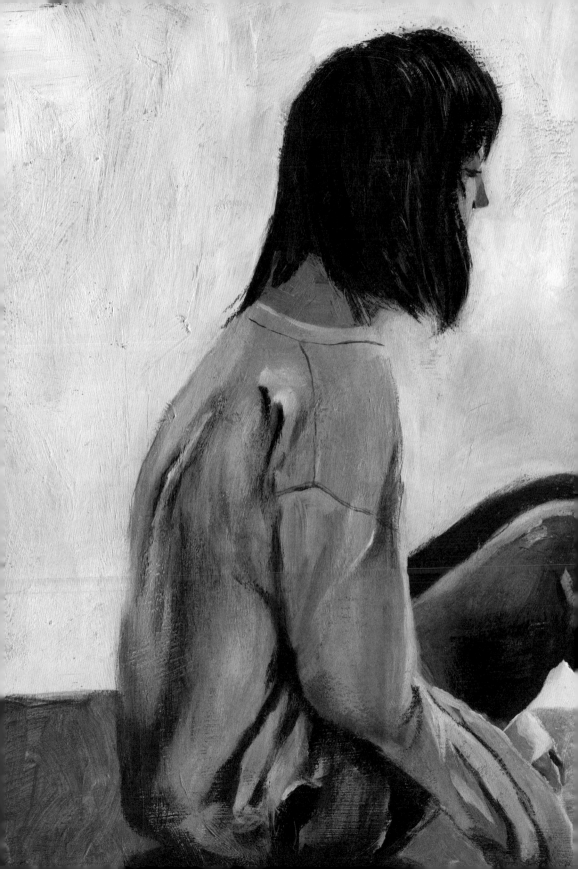

〈花名〉

你給我很多不同的花名。
肚子胖胖，你叫我：Pizza；
臉龐胖胖，你叫我：貢丸；
常常鼓腮，你叫我：乒乓；
乾燥時腿癢癢，你叫我：皮膚炎；
全身肉也厚厚的，你叫我：棉胎；
我喝水時，你吻我，強烈如喝奶般，又稱作：水面奶；
然後再產生：朱古力面奶、米線面奶、綠茶面奶⋯⋯
一堆名字，按你心情隨意呼喚。

我在幻想，假如

某天的不幸，我離開了人世。
在喪禮上，你跪站在我的大頭相前，
你痛哭欲叫喚我的名字，
你會否不知道叫哪個名字。

「如何叫你最貼切合襯
如何叫你你會更興奮」

85

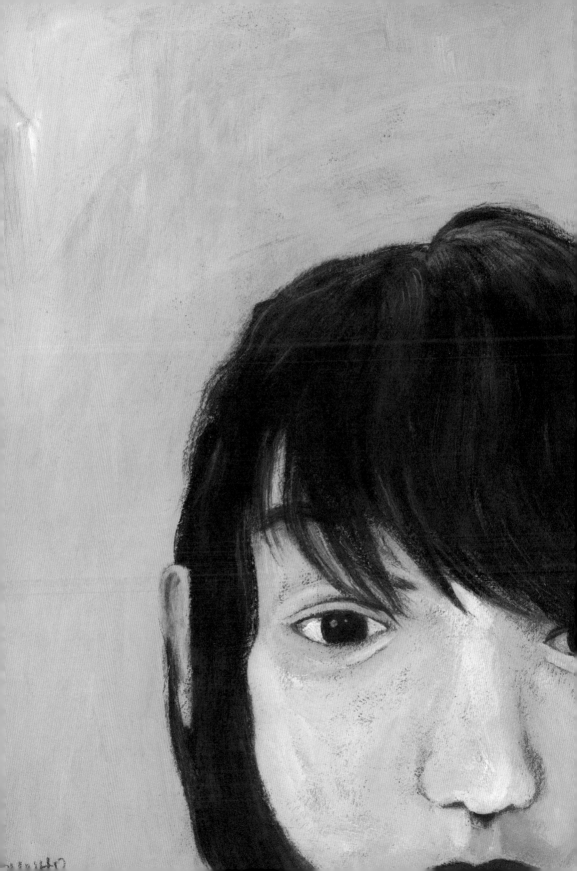

〈ex〉

要紀念拍拖的日子，女人每月的十日都安排慶祝活動；男人需要幫忙，女人都拋下手上的工作，第一時間趕到；女人家人一直對男人很好，有什麼最好吃的都先給男人；為了男人，女人把所有跟別的男性有關的約會都推掉；雙人床上的被子不大，女人每晚蓋半張被，讓男人睡得溫暖。

網絡世界，把男人曾愛過的愛人都放在面前，她們日常的動態，彈指間呈現。男人每天看著各人走勢，偶爾還會給一個讚。

某天，女人淚流滿面提出分手，她發現就算為男人做任何事，他也不會狠心抹去過往的一切，按下一個unfriend／unfollow鍵。女人認為，男人沒有把過去的愛放下，爭執過後，男人還是為了保衛過去的關係（正確來說是網絡上的虛擬關係），沒有按unfriend／unfollow。

男人經常就是有著這種無謂的良心堅持，令女人難受。其實男人只認為她們當中沒有一位是敵人，這點男人永遠不及女人的絕情狠心。

在女人眼中，一直以來對男人的好，一切都是白費的。

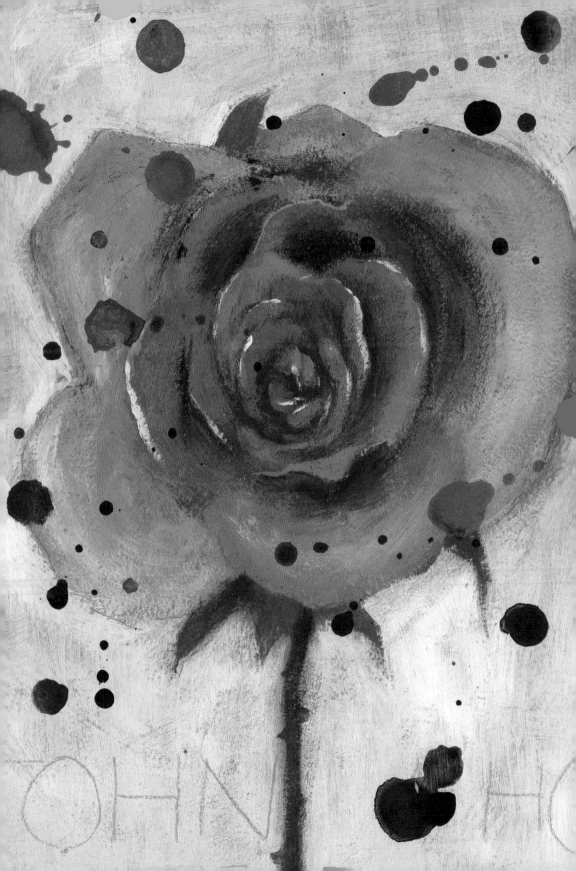

〈兩段情〉

兩個人生活了。

我們從來沒有爭執，一直維持美滿的愛情生活。生活成了習慣，吃飯看戲，睡在一起。

某天的一個沉悶夜晚，她突然哭個不停，沒有告訴我理由，夜了她把過去收藏在心的種種不滿告訴我，一發不可收拾，自此沒有再見。

另一道戀情。

她有什麼不滿便立刻放在臉上，冷戰。最後，又鬧成吵架收場。一天過後，總會由猙獰的面目，變成相擁的兩位小朋友。

每星期，總有一點小衝突，但又總會把衝突好好修補。

一顆心，縱使被經常撞擊，只要每次立即治療便能長期使用。

一顆心，被一下猛烈重擊，流血不止，怎也沒法醫好。

「也許一天我變做魚，
活在你內　把心釋放」

Track
.6 容易受傷的女人
向王菲致敬

《容易受傷的女人》，是王菲的成名作，也是我的緊急
求生包。傷心的時候，會聽，然後自改歌詞，變成《容
易受傷的男人》。感動過的，還有《償還》。這首歌很
多「從未……」，例如「從未跟你暢泳　怎麼知道　高
興會忘形」，即使是未發生的，但幻想太深卻會變得真
實，幻想永遠能把幸福感無限放大。牢固的一段關係，
很多思念的狀態也曾經經過；很多地方一起到過，很多
風雨一起經歷過，把這歌的所有「從未」都變成「曾
經」的時候，就是愛情中最豐收的情狀。

「如明白我　繼續情願熱戀
這個容易受傷的女人」

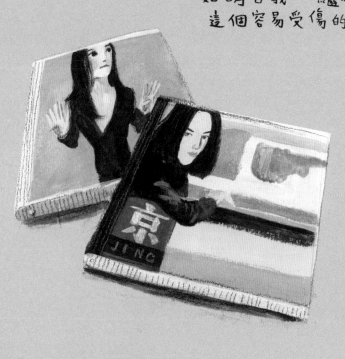

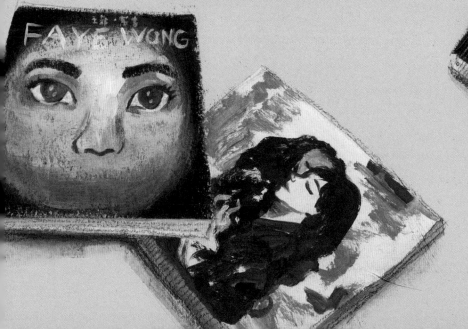

「徘徊在似苦又甜之間
望不穿這曖昧的眼」

很多從互不相識至兩個人走在一起的愛情，開
始都是從眼神碰撞激發的。

在獨處時，談話之間。男人看著女人說話的時
候，腦裡其實在想別的東西。即使對望著，他又怎
能集中精神呢？他只想把她的容貌看清楚，記著。

我們離開那家日本料理，穿梭於尖沙咀一帶，
走到已跟年輕時有別的海旁；星光大道擠滿了
內地同胞，穿越人群後，來到一所漂亮的連鎖
咖啡店，我們坐下聊天至尾班車的時間。

要開始了，但總不會在第一次約會便開始。在
等候一切來臨前，男人還是什麼都沒得著。

她的一句說話，一個表情，在成功與失敗之
間，足以令人整晚輾轉反側。中學時代才有的
心神恍惚，活到人生一半過外也還是會有的。

還未開始的互相猜度，往往是一段關係最快樂的
時期。

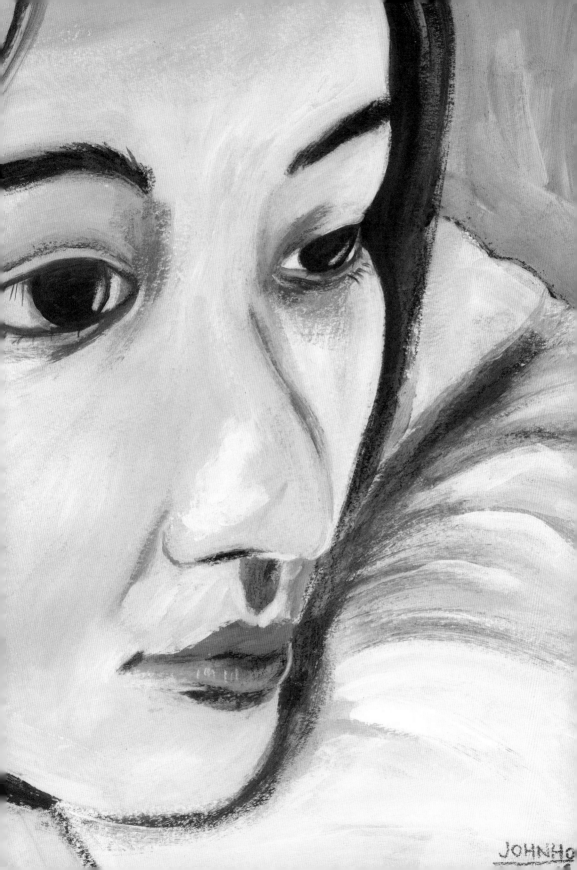

JOHNHo

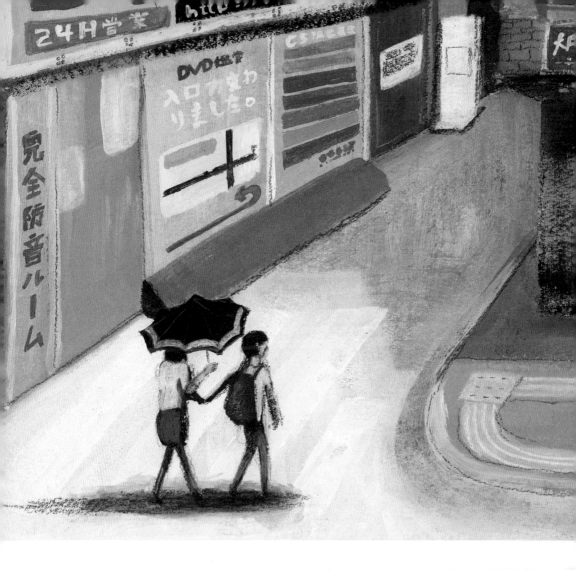

遇上很喜歡的人，男人想女人深深地刻劃在他的生命中，方法就是盡情放膽去愛。有些地方不會隨便去，有些歌不會隨便聽。有個地方，對男人來說不敢隨便闖入。

四月的東京，二人隨街闖蕩。

但到了立山那邊竟看到雪景，路上、汽車、單車積聚了厚厚的雪。

他們乘了兩小時到達那個不知名的車站，幸好有JR pass，可以自由自在遊走各地。雪地滑滑，舉步難行。也許不會有機會再來這站，兩人一

口兩口呼吸著冰冷的空氣。

四月份出門沒有預備太多厚衣服，但這個景區四月份才開放，他們便得不顧一切踏上那輛駛往風景區的巴士，而身上就只穿著單薄的外套上雪山去。在寒冷中拍攝的種種細節，倉猝的過程也有拍照記錄。雪山各處也是拍照勝地，他們買了一罐又一罐的粟米湯保溫，但最後大部份時間也在有暖氣的室內觀景台取暖。

過去的戀愛失敗，寂寥、傷感。這刻，男人覺得一次過「償還」了。

「從未跟你飲過冰 零度天氣看風景」

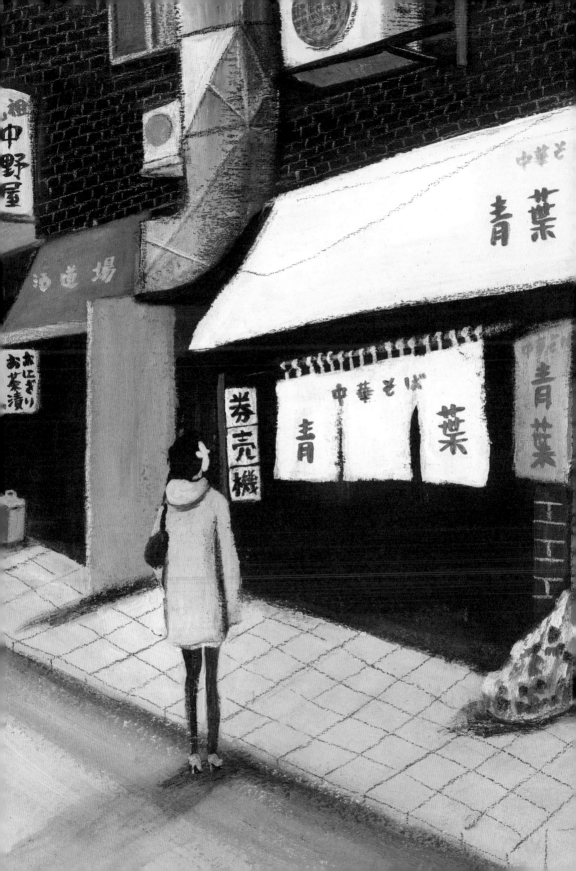

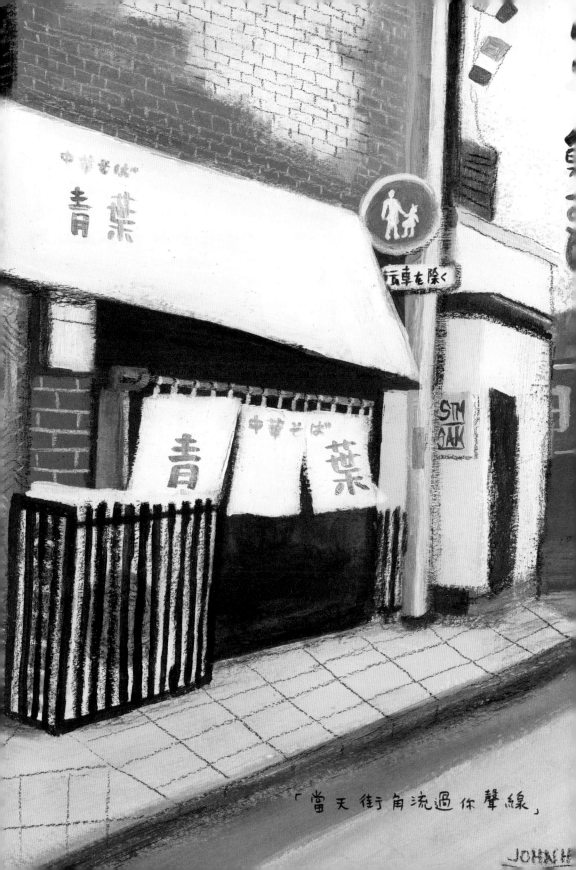

「當天街角流過你聲線」

JOHN H

當這個街角有了人與人的故事，便跟往常的有所不同了。

女人令男人得到快樂，至少能掃除寂寞感覺。

愛情把沉悶的地標起了新名字，如「上次擁抱涼亭」、「第一次喊馬路」、「笑到收唔到聲餐廳」。而愛情失去時，這些都成了負累。

最後，在不再一起的時候，男人怎能一個人去面對這些地方。

記性好也許是一種錯，多愁善感也就是完全的錯。無論是多熱鬧的地方，也會觸景生情。兩個人不再一起的時候，或會有另一個人補上，跟那位又會走同一條街，情感自然而然地累積，盛載的歷史厚度，就只有男人一個人知道。

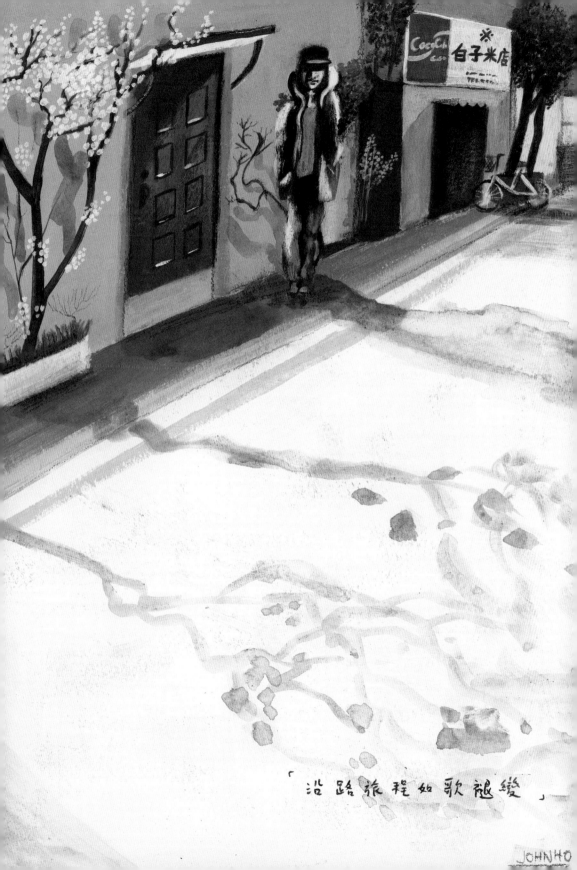

「沿路旅程如歌起變」

JOHNHO

在最痛苦的時期，往往會特別拿些傷感的歌，來潤滑自己的淚腺，迎來大哭一場，哭累了就能好好地一覺睡去，紓緩痛苦。

「本來相約他在海邊山盟海誓
　卻找錯地方來到一個游泳池」

一切都歸咎於過去的不盡力，說話沒有心思，時光就這樣白白浪費。不懂得珍惜？其實珍惜很抽象，即該做什麼？也許是：儲起留在枕頭的長髮、多拍照也多拍影片、學習浪漫一點的相處方式。

某次失敗，聽到這首歌《美錯》，意思為：美麗的錯誤吧。歌詞中的「感情用事」，令男人想到為了愛，他這個人可以盡力做到什麼。日常少喝酒的他，也有段時期每夜總會獨自喝上一罐；為了這段情，他創作了一系列畫作；重新走一遍他們到過的地方，在他們暱稱的「飯堂」，幻想女人一直在旁；每晚睡前播一遍女人說過喜歡的那首歌，伴隨男人哭著睡去。

「讓我感情用事 理智無補於事
至少我就這樣開心過一陣子」

失敗是痛苦，也該盡力令自己開心過一陣子。畢竟，那女人已深深地刻劃在他的生命線上了。

有痛哭過，才證明，曾經盡情、放膽去愛過。

 肉肉熊的幸福生活

肉肉熊，是作者的化身。全身肉肉，代表作者長大後的
特徵（發胖是中年的見證）。看上去，肉肉熊很可愛，
其實他已經快四十歲了，還有個大大的肚腩。幸福的日
子要記下來，因為不多。（肉肉熊永遠是這麼謙虛。）
原來過得很快樂，只有肉肉未發覺。

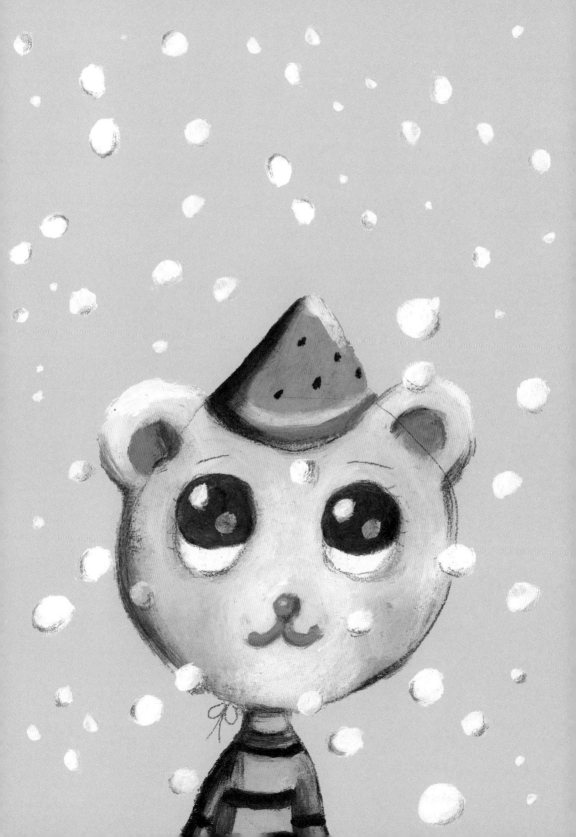

〈笑〉

「我想將 天使的小禮物呈上-雙翅膀」

跟她一起時，總是像按了笑穴般，一日的笑聲，大概較從前多出很多倍。生活的每個細節，都能找到笑點。對著平凡的物件也在笑：在街市買來的廉價睡褲、趕潮流穿著的潮物闊褲、細小的膠拖鞋，也竟滿載歡樂元素；身體特徵也笑：吃得飽飽的肚子、圓肉肉的臉蛋、皮膚上的蚊叮也拿來當玩笑。笑得太多，面上皮肉日漸鬆弛，更要日夜塗緊膚水。

暗地裡，她也好奇問我為何無故笑，但肉肉熊自己也不能解釋。認為是點了笑穴，認為是命中注定的。

她是只會笑的外星人，品種稀有，能讓你每天快樂，該要好好珍惜（相反，令你每天愁眉苦臉的，該盡早遠離）。從此以後，他們就打算住進只有笑聲的星球，太難得遇上，不要分離。

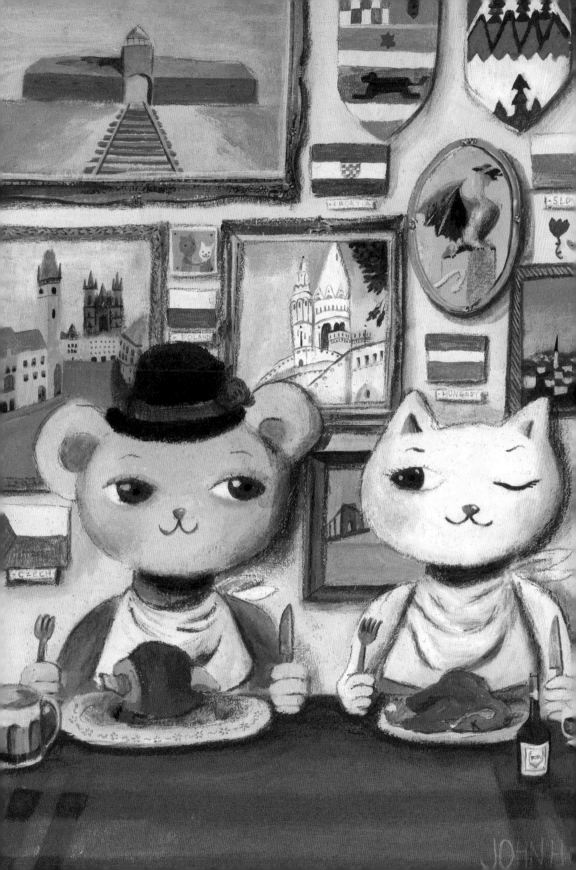

〈肥面〉

「戀愛中每一片段　吻在你雲服的臉」

前文提及：圓肉肉的臉蛋。

這是肉肉熊臉上的特徵。很多小朋友童年時都有「baby fat」，兒時的胖只集中在臉上，太可愛吧！鄰居看見我就用力搣我的臉，日子有功，長大了臉龐說就更胖。

長大後，臉上胖胖的，加上發福的肚腩，「肉肉熊」這名字就是向那堆肉致敬。

不過臉大也有好處，情人眼中，吻在大大的臉有種缺氧感吧！（笑）

最近我發現了舊電影《妙想天開》的一張劇照，畫面是一位老婦，被背後的人兩邊拉開面皮，失去彈性及皺皮。肉肉熊的胖臉，老了定成為這樣。

另外，認識有好些女生不喜歡六件腹肌的男士，倒喜歡有點肚腩的男人，大家各有市場。如此愛吃的肉肉熊，早已自暴自棄變得胖胖的了，這也成了賣點，真好。

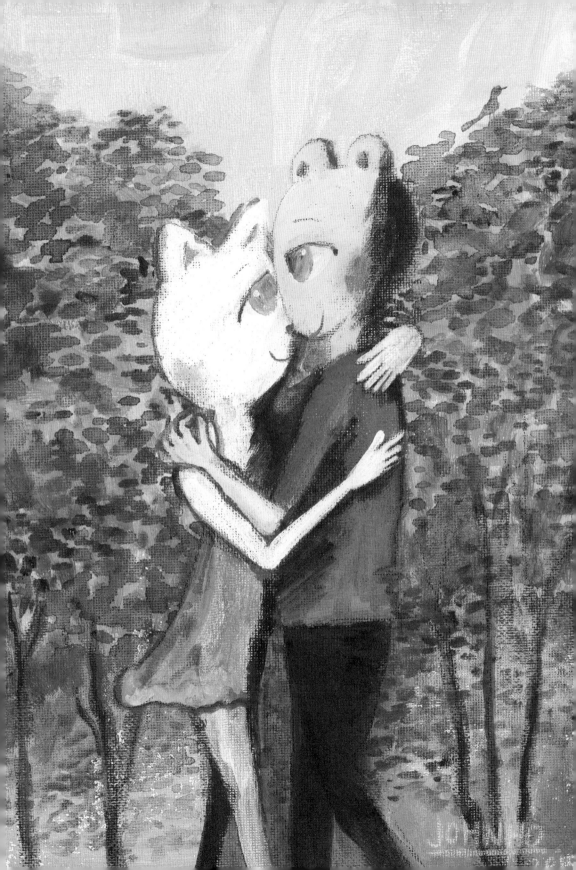

〈見家長〉

「為何生到那麼近　卻想得這樣遠　」

年初節日飯太多，團年飯、初一飯、開年飯、人日生日飯，遇上太多家庭飯，而一段關係穩定，終需見家長了。飯吃了第一頓，自然有第二三四頓，無窮無盡。見家長，令一段關係公開化，親朋戚友都看見家裡多了一名成員，麻將腳亦多了一名魚腩；同時，新成員亦多個「未來女婿」的虛名。當一個陌生人闖入成了家人般，兩個人的事就變成家事了。

某夜的晚飯，把舊相簿全部翻看一遍，由胖胖的嬰兒期開始看，聯想到為何有今天的面貌。

某夜的晚飯，世伯的賽馬彩票中彩了，便定下每個星期三也要來吃飯。旺他。

某夜的晚飯，到別人家吃飯的拘謹完全消除了，一切也規律，一切也自然。

預計某夜的晚飯，我們談禮金的事、酒席的事。

預計某夜的晚飯，我不再稱作「未來女婿」。

忘了高高低低如過山車般的人生，放膽去走這條平坦的路，讓這一帶成為你經常出席晚飯的地方吧。

吃飯啦，沒必要想得太遠。好好享受每一頓的美味菜餚吧！

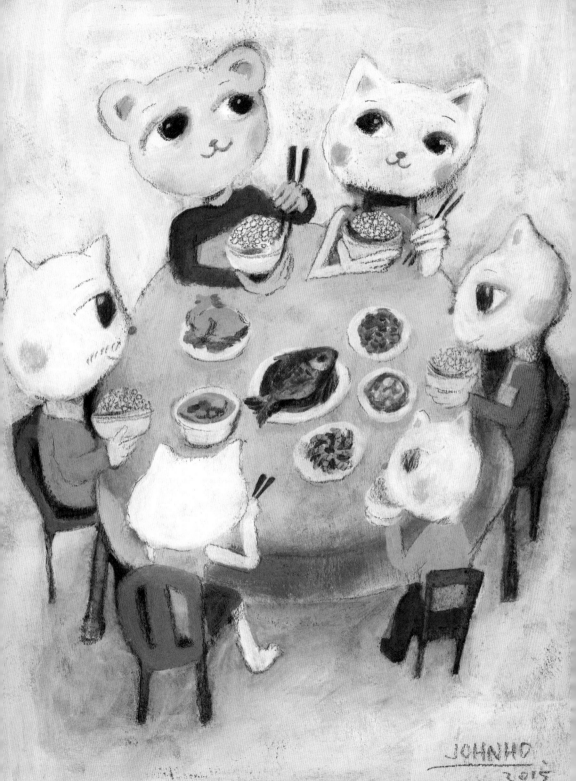

JOHNHO
2015

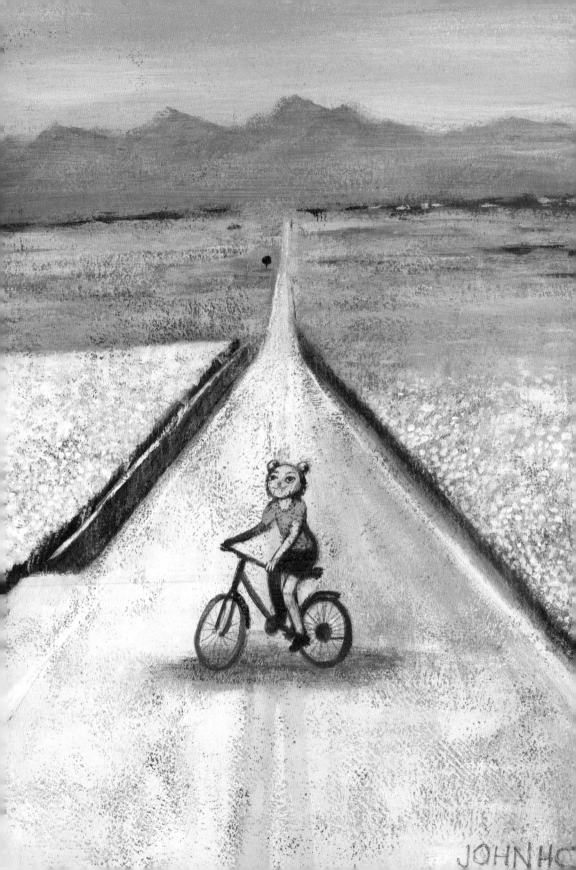

〈私人空間〉

「 對 我 犯賤 」

經歷過獨身，
也經歷過戀愛，
在戀愛時，有時又想有獨身的感覺。

一個人睡覺時蜷成臘腸卷。
一個人仕看電影前尋找廉價美食。
一個人打網上電玩殺個痛快至夜深。
一個人離開香港闖蕩會有更多靈感。
一個人的深夜藍光電影時間。

往往爭取只是一點個人的自由時間，
另一邊廂就變成寂寞痛苦，
然後慣常冠以「自私」的罪名。

遇上一個令我放下「喜歡寂寞」的人，
放下所有私人空間的人，
學習放棄一個人的時間，
把時間放在兩個人身上令二人快樂，
是決心在結婚前要學會的基本第一課。

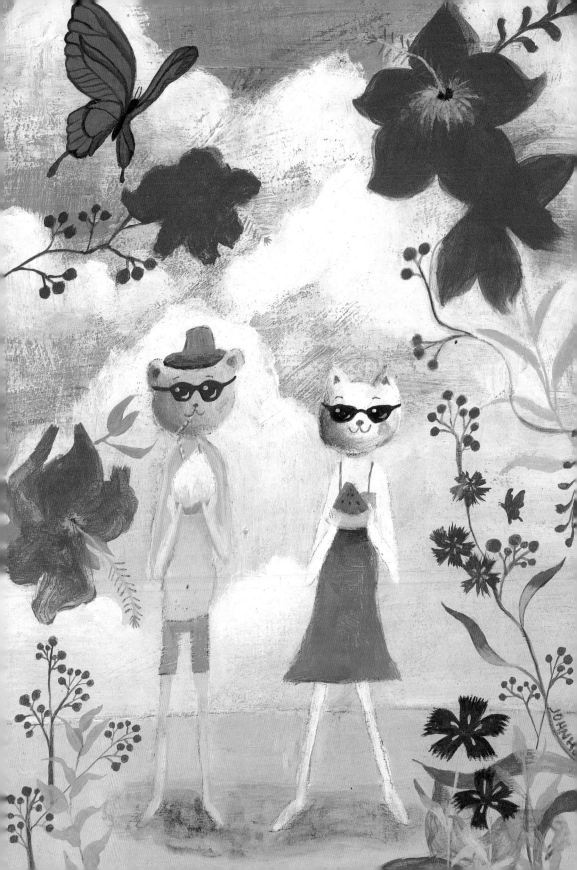

〈戀愛的總結〉

「繁複的戀愛 又怎知愛是簡單的道理
難保一世白費心機」

法國電影的荼毒，成了浪漫放蕩不羈青年。
我們會互稱：
「Je t' aime。」

在東京發生，故事發生於日劇愛情故事二丁目。
我們會互稱：
「愛してる。」

微訊搖一搖，北上隨機尋人願望瓶中尋找真愛。
我們會互稱：
「我想你了。」

經過不同方式的戀愛，
最後還是選擇一個說：
「我愛你」的。

幻想總會令人無限放大，
煙花只是一瞬即逝，
太複雜的戀愛令人太累了。
世界太大太遙遠了，
不想煩惱。自尋煩惱。

現實生活。香港製造。
最實用。最耐用。
最易配搭。最對口胃。
適合香港人永久使用。

（在日本工作滿七年便有永住權，她跟你七年以上，請你也給她永住權。。）

115

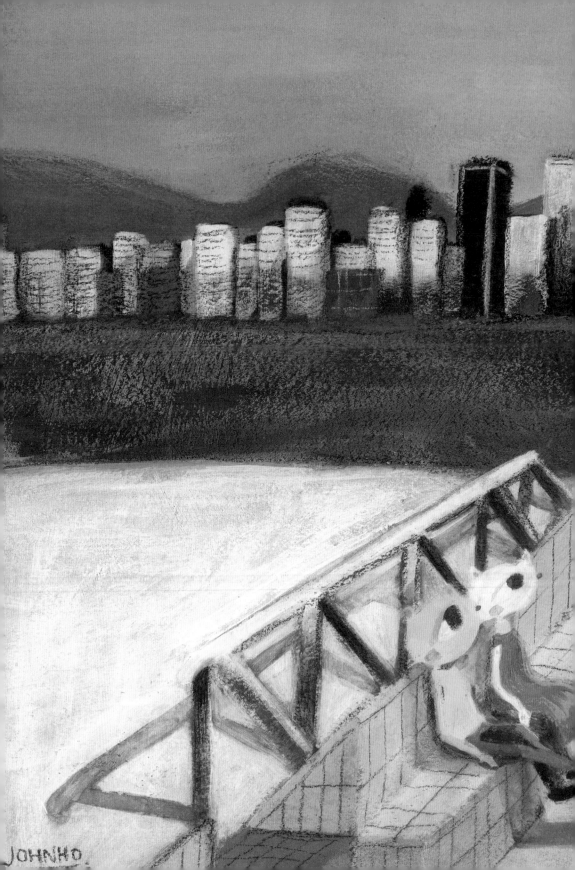

Track /.8 無人之境

時間，是一切（Timing is everythlng）。人生就是有時孤獨，有時戀愛。所謂的第三者，也只是時間線上的巧合重疊。

寫下，療傷。

「如若早三五年相見
何來內心交戰」

每次到台灣，男人也會旅居一個月，不是每天也有事要辦，但活動卻滿佈一整個月。這樣也好，好讓他當一個月的台灣人，四處走走，有時可買巴士票或台鐵票，到台中、台南，每晚騎ubike、逛夜市。

在台北的華山1914文化創意產業園區出席了一個講座，原本已認識的朋友看到男人在facebook的宣傳，預備給他驚喜。當男人坐在演講台上，她突然現身，男人快速跟她點頭示好，並看到她也帶來了一位女性朋友。對談會進行中，男人也不禁看看那位台灣女生。

她無故的來了，男人知道，故事沒那麼簡單。

在聖誕前夕，酒店附近有家有名的火雞肉飯，吃過火雞應過節後，回到酒店，搜尋那個新認識的她的facebook，再連接到她的無名小站。因為她，男人完全不想離開台北；香港的那位也已叮囑男人要乖乖的，那時他也只有在通訊工具按下大大的表情符號，以掩飾這刻狂戀的心情。

這個世界最壞的罪名，叫「太易動情」。

差不多每個台灣人也會騎機車，無論是宅男或辣妹。

聖誕節當天，她騎機車帶男人四處走，坐在她身後，男人問：「我的手應該放在哪裡？」她答：「車兩邊的扶手。」最後，在陽明山上，一面淡水一面台北101，兩大景觀，同在眼前。

車停了，男人的手最後也放在那位新認識的女子的手上。他們一同走過一條街、在商店逛、坐在大燈塔下聊天，晚上各自回家。一天結束，就此而已。

在台北的幾天行程，男人給在香港等候的那位簡單報告了，生怕她嗅到其心中最底層的氣味。男人想到原本香港那愛人的愛，就不敢／不可有進一步的動作了。縱使走得很近，乘高鐵，身處於高雄的「愛河」，但男人也沒有掉下去，在懸崖前站立著。（高雄真的有個地方叫愛河。）

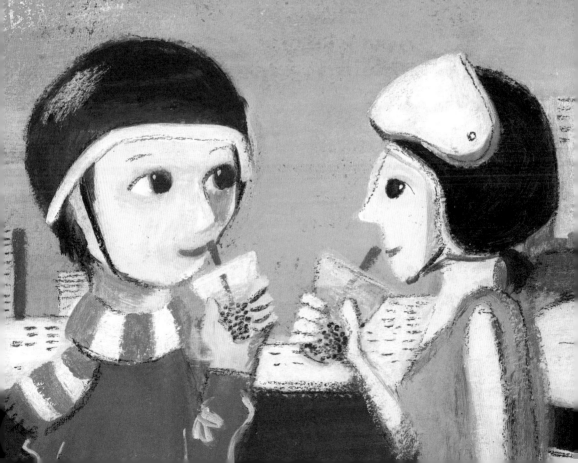

回到香港，網上的頻繁變成閒中的聯繫，這件事也隨兩地相隔，以及男人的不方便，使那道熱度丟淡了。

男人面對本來的那位，正常過活，畢竟對香港的生活還是比較熟悉，香港式談戀愛都是一式一樣：周末看電影、吃晚飯、逛商場，一天一天過，男人也幻想這樣便直到永遠吧。

偶爾在面書看見台灣的她發放台式美眉的自拍短片，然後一年後，她接上另一段戀情，並在關高陽光下的沙灘，拍了一張照片，照片下說：「親愛的，我現在好幸福，希望你一直好好的。」硬要說這句是跟男人說，會令自己好過點，這樣幻想也沒所謂。她幸福，男人也滿足。

故事完了，但原來沒有完。

原來香港那愛人，一直知道男人在台灣發生過這件事。男人是個不懂掩飾自己表情的人，原來自台灣回香港後，他的表情有點變異而自己不知道，相處久了，一個表情她也察覺到。

事情她知道了，但忍著沒有說出來。

沒任何動靜，沒有揭發，就過了一年。某天她問男人，有沒有東西瞞著她，那個時候男人才心知不妙，亦沒有藉口了，不認的，都全部招認了。雖然沒發生任何事，只是有對她以外的人產生了愛的感覺，只是兩情相遇而沒有進一步。

她原來早早便知道這件事，沒說，是不想影響兩人的關係。她這麼肯定，只因為憑著男人的眉目，便試圖偷看男人的手機訊息。最後，看到了這個曖昧故事。忍耐，也許是女人對男人的相處之道吧。

不久他們分手了，沒有再見面，男人只能感傷的面對自己的罪。

內心不要對不住別人，接下來是男人的一連串報應。男人哭著看著天空，男人沒有宗教，一念之間一個慾念，只相信上天自會給他懲罰。一切也安排好了，沒其他，只是他一個人的錯，與別人無關。

罪，沒有犯得多與少，總之當你有這個心思，也是一種罪，不用解釋。

男人不會把這兩個人忘記，自會收在自己心裡。他不會原諒自己在台灣的那個教訓，銘記在心，因為一切都是他成長的一部份。

看著天空，問：「為何祢要給人有欲望，但又要叫人好好守著，祢在作弄世人嗎？」

天空無言。

 Track /.9 肉肉熊生活隨筆

肉肉熊說：「幾年前，在家附近的茶餐廳，有湯有飯有
飲品的午餐索價也不用三十元。但近年成本價格不斷攀
升，茶餐廳也每年漲價，現時已不像當年的價廉物美。
然而，五年來我替雜誌繪畫插圖的稿酬，一毫子也沒加
呢！從事藝術是多困難！逆境下，我只好努力學習廚藝
以示抗議，以抗衡無理負擔等欺壓；而自煮也較便宜，
也更健康，也有樂趣。：）」活在香港，雖令人洩氣，
也希望能從中找到樂趣。只好這樣。

〈看電影 看女人〉

跟初約會的女子看電影，看經典系列三步曲《情約半生》；完場，她的評語是：「男女主角都keep得好好喎。」同一電影，另一女生的評語是：「導演拍出婚姻那種現實中殘酷的浪漫感……（下刪千字）」

在看了這些有很多思想空間的電影後，有時我也慧根不夠，會因不懂而不停思索。但有些女生，就是不須花時間思考，也能看出當中的意味。

兩個不同世界的女子，男士們你喜愛哪一種？

愈是「想太多」的哪一種女生，也許比你聰明，但你就被她控制了；而往往她就是令你最精神崩潰的一位。由於她的敏感度極高，你也必須步步為營，小心言行。

真人真事，我試過為了牙膏是從尾擠還是中間擠而最後鬧至分手。為了電郵的密碼為何不是她名字或跟她完全扯不上關係而生氣了半天。她到外地了，出發前力勸我不要接機，旅程最後一天就憤怒埋怨我為何中間提也沒提接機的事。我一個男人住，為何洗手間會私藏一支卸妝液？她的疑心又來了。

雖然她們看事物都比你有更深層次的看法，是一種才華，令人傾慕，但就是因其敏感度極高，會察覺到你未盡全力。有大智慧，常在高點的人，反過來，下沉時，情緒動盪也特別大。

當你經歷過太多情緒上上落落的愛情後，反過來看，思想簡單一點的女生也不錯，不用多作無謂的緊張，開心就自然合襯。

男人也是一種麻煩的動物，自己已夠煩了，最怕的，也是煩。

〈看電影〉

在中學畢業前後，突然有一個開竅的時期，什麼都要碰一碰：新雜誌，看；新唱片，聽。從那時開始，會留意每期戲院貼上的電影海報，看多了，還會追看某些導演的作品，順理成章地成了電影節的常客，約朋友聚會就是看場刊；慳成本，電影選在同一天的同一家戲院，散場休息一下接著再看。好看的深刻的，還會買下原聲大碟，也許只為了一首歌購買一張唱片，但那個年代是這樣的。

前文說到一個人流連戲院，本來由幾位戲迷組成的一幫行動，現在雖然變得孤獨寂寞，但也暗自為這種自由而喜樂，暗自也為視野開拓而列為一種成就。一個人，看什麼電影只需按個人喜好，時間自由。愈來愈怕約朋友看戲，約到大忙人有空，然後電影便落畫了。最好在沒有別人評價的情況下看，免得分心。

完場，其他觀眾會匆匆離去；油麻地那間比較多同路人，看著字幕上升也不願離去的大有人在。真不明白，那結局如此沉重，還會有心情立即離座，真不理解。

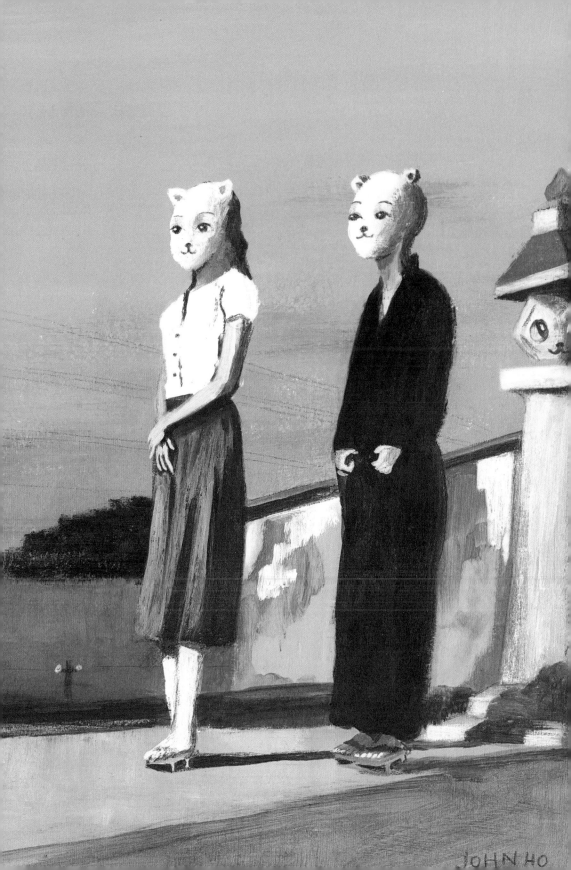

在香港看電影節，興趣漸漸沒年輕時那麼熱烈了，也許試過很多很沉悶的觀影經驗，山長水遠，還要捱悶，那份興致是勞損了。香港亦有很多電影節受歡迎的電影會正式上畫，但逐漸也只是留意而沒購票。在百老匯電影中心每年也有不大不小的主題影展，某年的同性戀電影節，大播李安、蔡明亮的作品，驚為天人，每一套也是經典，難得有幸在大銀幕觀看。近年，該影展較傾向歐洲電影，但還是亞洲電影較對香港人口味。

這幾年多了時間在台北，四處打探有什麼廉價電影院，碰巧三月下旬四月初，就是金馬奇幻影展時份，令我對影展的熱情又再高漲。沒有香港國際電影節那麼大型，只在西門町的新光影城放映，但選片勝在夠精，從經典到新片、話題作等等，亂點了一些看也成了難忘的觀影回憶。旅館在台北車站附近，騎ubike公共自行車到達極方便，只需有悠遊卡（即香港的八達通）。有個節目叫「驚喜電影」，你要進場才知道放映什麼；最有型是閉幕電影，竟然是香港電影經典，哥哥梅姐（梅艷芳）的《胭脂扣》。台灣，連電影節也充滿人情味。

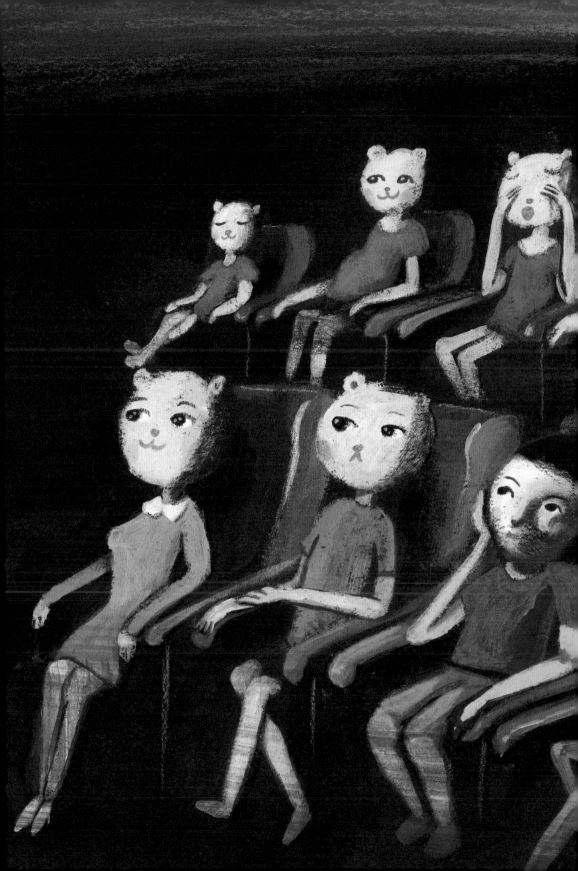

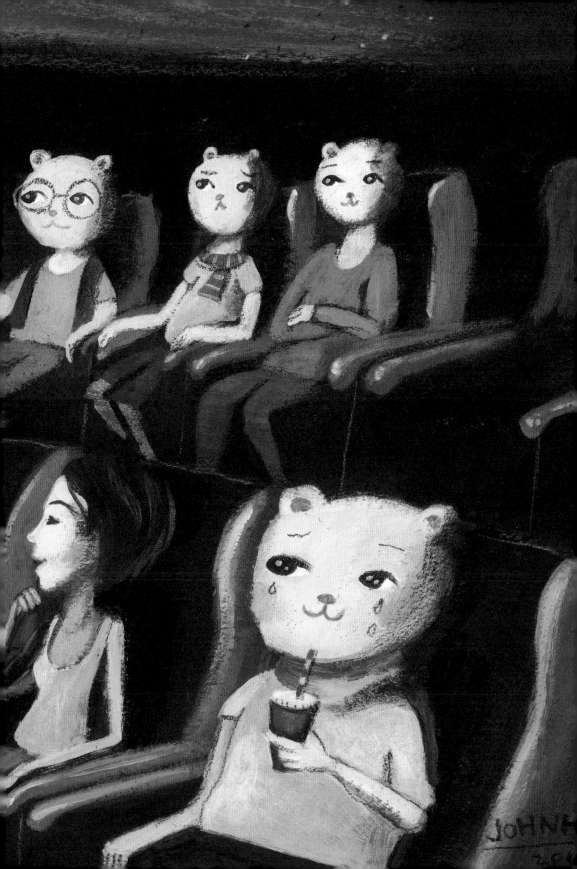

〈新年〉

「一起約好過年 缺席人物多於往年 」

在大年初一前，總有小朋友來叩門，拿出一張以毛筆隨意寫上「財神」二字的紅紙，來討小利是的。這是當年每家每戶的庶民習俗。這個習俗現已消失了，鄰居間漸漸各不認識是事實，香港人愈來愈要保護自己，人情味也漸漸淡淡揮發。

年宵花市販賣著各式各樣的可愛產品，手工質素參差，有些還是翻版的。

數年前買下文字用絨布製的立體揮春，頗為別致。記得購買時，同行的你，早已下落不明。而那立體揮春是家裡唯一有點新年氣氛的東西，故每年也會把它拿出來，只因它可愛，但感覺上就像是對你的一份緬懷。

童年時，每年都到牛頭角下邨拜年，那時年紀還小，見到能站著看街景的露台，感覺特別新奇。窄窄的冷巷，掉在地上的沙炮、小炮仗「啪啪」作響。門口密密麻麻，燈光昏暗，有種不安全的感覺。大人喜歡抱著我倚窗遠眺，當時啟德機場在附近，我們期待著看見每一隻大鳥飛過。

親戚大人的模樣沒變，而我就長高了也胖了不少。活了那麼多年，未婚，仍在揾利是，慚愧。新年的意義：到了適婚年齡後，每一年也在提示，是時候認真想想——何時派利是。

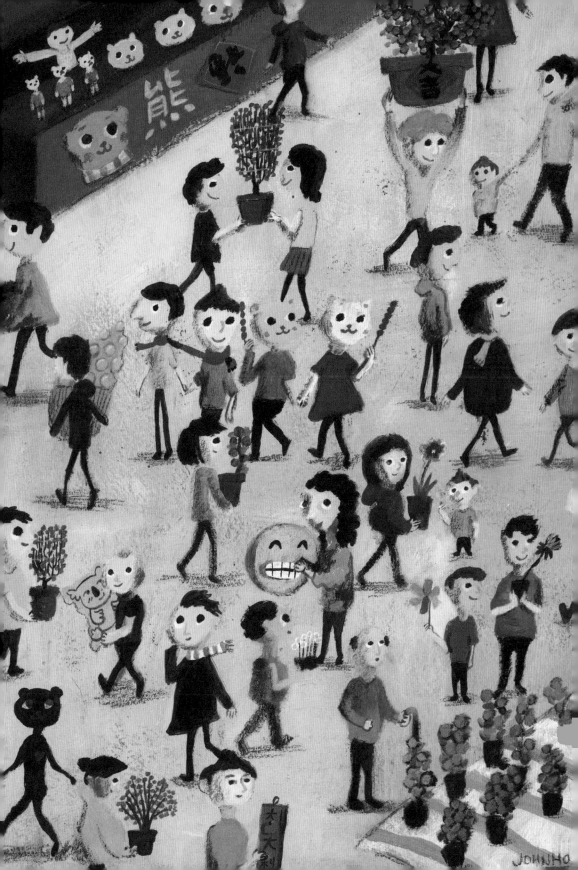

〈叮噹〉

「叮噹可否不要老　伴我長高」

長大了，
渴望有隨意門，
感生活乏味時出走；
渴望有時光機，
念童年時無憂無慮。

叮噹不死，
永遠存活在自己身體；
無形態的童心包圍著，
遮擋現實世界的風風雨雨。

138

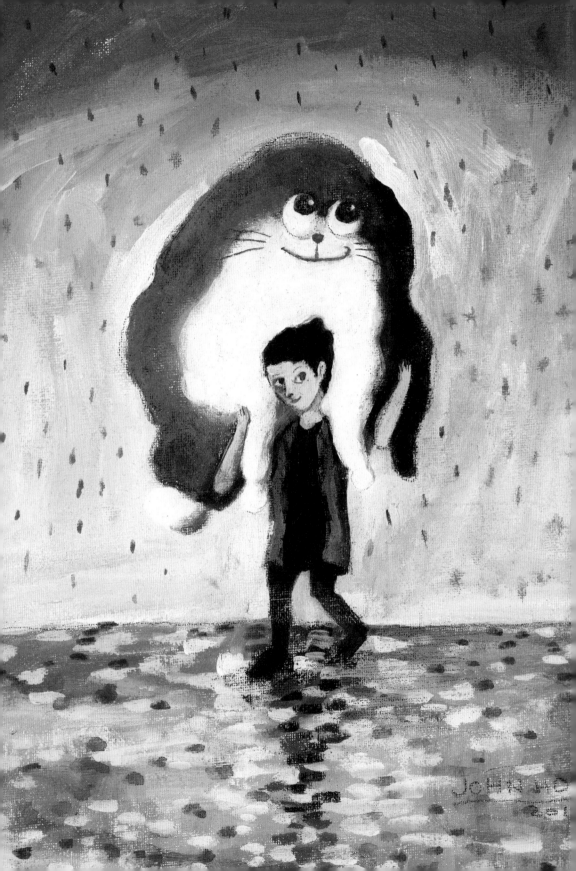

〈 fb / ig 〉

社交網絡內，你我都站在不同位置。

自屏幕由上而下，在彈指間就可看到在你生命中出現過的大部份人的生活日常。

Instagram跟facebook不同，ig有個數字是追蹤者，是一個粉絲的數值，會影響你上載任何東西的讚好數目；讚好數目愈多，反映受關注的程度也愈大，可從中了解人氣／閱讀者的共鳴度等。此外，其搜尋及標籤功能，也能讓更多人認識你。

窮一生鑽研繪畫，把作品放於網絡平台供人欣賞，而評價乃取決於讚好數。

曾說過，自己畫畫的出發點是為了令人感到快樂；但在網絡上，命中社會問題的題目／女神的三角形面／男神的肌肉，才是取得快樂的最大數值。

「You are what you post」你發佈的也就是你本人的反映。

在你眾多的追蹤者中，我只是你其中一粒微塵，瞬間已盡化烏有。

喜歡一個人的首要條件是，你是他的頭號粉絲，他發佈的所有東西，你是一見即讚好的。而閃光彈（網絡用語：形容情侶公開炫耀親暱行為，令人「炫目至盲」）：那隻訂婚戒指、外遊的風景照、合養的寵物照⋯⋯因為喜歡你，所以無緣無故也會被炸傷。寧願從沒看，只想按「我不想看到這些」的按鈕。手指永遠在unfollow的按鈕上徘徊，就只差一毫米的距離。

「明知　這對手
　即將要觸摸到你
　近到非常近」

「你繼續盤旋 我繼續埋藏我愛戀」

後記

「到這天 跟你一起不再頑皮
約定下世紀再嬉戲」

愈來愈珍惜，

深宵回家的那份孤寂，

一個人進餐那份靜好。

節日每年度過，

提醒一年一年的消耗，

能在這世上嬉戲的歲月，

一天天倒數，

何時也珍惜活著的日子。

深呼吸，睜開眼，看得清楚。

「宇宙裡有什麼不是暫時」

年月倒數，就要買得好吃得好。

暫借的這件軀殼帶我到此，

什麼也帶不走。

幸好有到過香港這裡，

遇過每一位，一街一道，

感謝每一首能讓我滿足到落淚的流行曲，

伴我在人世間這個短暫派對。

我曾有來過玩過就好。

引用歌詞

中學時，面對沉悶的課本，都會手抄歌詞，一頁一句，用寫來抒發，就像一趟治療的過程。
感謝各大師們的詞，我的成長見證：

《細水長流》
作詞：林振強 / 作曲：Manuel Alejiandro / Marian
Beigbeder 主唱：蔡齡齡

《櫻花樹下》
作詞：林若寧 / 作曲：伍卓賢
主唱：張敬軒

《深藍》
作詞：喬靖夫 / 作曲：雷頌德
主唱：盧巧音

《霧之戀》
作詞：林敏聰 / 作曲：鈴木キサブロー
主唱：譚詠麟

《Kiss Me Goodbye》
作詞：潘源良 / 作曲：Leo Reed /
Barry Mason
主唱：達明一派

《愛情陷阱》
作詞：潘源良 / 作曲：芹尺廣明
主唱：譚詠麟

《其實你心裡有沒有我》
作詞：張美賢 / 作曲：譚健常
主唱：鄭秀文 / 許志安

《迷你》
作詞：林夕 / 作曲：張亞東
主唱：陳曉東

《想你》
作詞：小美 / 作曲：張國榮
主唱：張國榮

《當愛已成往事》
作詞：李宗盛 / 作曲：李宗盛
主唱：張國榮

《春夏秋冬》
作詞：林振強 / 作曲：葉良俊
主唱：張國榮

《赤裸的秘密》
作詞：潘源良 / 作曲：薛忠銘
主唱：林憶蓮 / 讀白：張國榮

《不想擁抱我的人》
作詞：林夕 / 作曲：陳小霞
主唱：張國榮

《一毫米》
作詞：周耀輝 / 作曲：謝宇書
主唱：盧巧音

《心動》
作詞：林夕 / 作曲：黃韻玲
主唱：林曉培

《1984》
作詞：林寶 / 作曲：Eric Kwok
主唱：Swing

《我懷念的》
作詞：姚若龍 / 作曲：李偲菘
主唱：孫燕姿

《粵語殘片》
作詞：周博賢 / 作曲：C.Y. Kong / 陳奕迅
主唱：陳奕迅

《Lonely Christmas》
作詞：李峻一 / 作曲：李峻一
主唱：陳奕迅

《愁人節》
作詞：周博賢 / 作曲：周博賢
主唱：謝安琪

《失戀太少》
作詞：林夕 / 作曲：陳輝陽
主唱：陳奕迅

《念念不忘》
作詞：黃偉文 / 作曲：伍樂城
主唱：麥浚龍

《世界之最（你願意）》
作詞：林夕 / 作曲：馮家能
主唱：鄭秀文

《綿綿》
作詞：林夕 / 作曲：柳重言
主唱：陳奕迅

《葡萄成熟時》
作詞：黃偉文 / 作曲：Vincent Chow / Anfernee Cheung
主唱：陳奕迅

《落花流水》
作詞：黃偉文 / 作曲：Eric Kwok / 陳奕迅
主唱：陳奕迅

《任我行》
作詞：林夕 / 作曲：Christopher Chak
主唱：陳奕迅

《不如不見》
作詞：林夕 / 作曲：陳小霞
主唱：陳奕迅

《花花世界》
作詞：周禮茂 / 作曲：張兆鴻
主唱：陳奕迅

《冷戰》
作詞：林夕 / 作曲：Tori Amos
主唱：王菲

《甜美生活（萬歲萬歲萬萬歲）》
作詞：林夕 / 作曲：劉以達
主唱：達明一派

《半天僎》
作詞：歐志深 / 作曲：雷頌德
主唱：許志安

《曖昧》
作詞：林夕 / 作曲：陳小霞
主唱：王菲

《償還》
作詞：林夕 / 作曲：柳重言
主唱：王菲

《約定》
作詞：林夕 / 作曲：陳小霞
主唱：王菲

《美錯》
作詞：林夕 / 作曲：郭子
主唱：王菲

《天使的禮物》
作詞：林夕 / 作曲：陳輝陽
主唱：陳奕迅

《戀愛片段》
作詞：向雪懷 / 作曲：Richard Bennett /
P.F.Wester
主唱：許志安

《想得太遠》
作詞：林夕 / 作曲：陳輝陽
主唱：容祖兒

《犯賤》
作詞：黃偉文 / 作曲：周杰倫
主唱：陳小春

《SimpleLoveSong》
作詞：Tim Lui / 作曲：正@RubberBand
主唱：RubberBand

《無人之境》
作詞：黃偉文 / 作曲：Eric Kwok
主唱：陳奕迅

《小團圓》
作詞：黃偉文 / 作曲：王菀之
主唱：王菀之

《青春常駐》
作詞：黃偉文 / 作曲：張敬軒 / Johnny Yim
主唱：張敬軒

《我們都寂寞》
作詞：林夕 / 作曲：符致逸
主唱：陳奕迅

《相愛很難》
作詞：林夕 / 作曲：陳輝陽
主唱：梅艷芳 / 張學友

《容易受傷的女人》
作詞：潘源良 / 作曲：中島美雪
主唱：王菲

《下世紀再嬉戲》
作詞：周耀輝 / 作曲：黃耀明 / 蔡德才
主唱：黃耀明

《九龍公園游泳池》
作詞：林阿p / 作曲：林阿p
主唱：Nicole@My Little Airport

《高山低谷》
作詞：陳詠謙 / 作曲：林奕匡
主唱：林奕匡

《玉蝴蝶》
作詞：林夕 / 作曲：謝霆鋒
主唱：謝霆鋒

《新生活》
作詞：黃偉文 / 作曲：陳奕迅
主唱：陳奕迅

《人來人往》
作詞：林夕 / 作曲：陳輝陽
主唱：陳奕迅

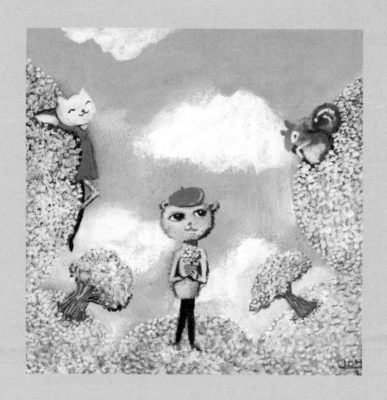

鳴謝

感謝在這本書中曾引用的歌詞的每位作詞人：林夕、黃偉文、林振強、林敏聰、潘源良、林若寧、喬靖夫、張美賢、小美、李宗盛、周耀輝、林寶、姚若龍、李峻一、周禮茂、歐志深、周博賢、向雪懷、陳詠謙、林阿p、Tim Lui。當嘗過世間不同的愛，你們的詞令我得以抒發。

感謝香港三聯書店共同構成這本書，以及一直以來的重視及支持；感謝台灣的日出出版，將我的作品帶到台灣及一連串在台的美好回憶，還有里人文化悉心安排的一連串宣傳活動；永遠感謝在天國的Winifred Lai，給我第一個公開發表作品的機會，安息；感謝Kay Cheung，一直以來為我打點一切，好好保重；感謝Queenie Chow給我的不同創作靈感；感謝每星期的跑步隊Eddie and Eric，拉麵及人生討論；感謝在日本的大石，只要畫畫送給他，便能長期旅居日本；感謝Vien Ip的幫助；感謝903商業電台《讀賣Sunday》的占及王貽興、《903國民教育》的健吾及《集雜志》的急急子所作的新書介紹及訪問。

還有，各合作單位及客戶的重視：Open Quote、TVB的J2、MovieMovie、東touch、生力啤酒、新monday、葵芳新都會廣場、荃灣城市廣場、沙田廣場、Ichikami、chit chak、fuze Tea、吉野家。

感謝家人們仍把我當作小朋友的關懷及照顧。

感謝書內出現的每位角色，令悠長的旅行也不至於太寂寞。

責任編輯　　　李宇汶
書籍設計　　　姚國豪

書　　名　　　人生就是流行曲
著　　者　　　John Ho
出　　版　　　三聯書店（香港）有限公司
　　　　　　　香港北角英皇道四九九號北角工業大廈二十樓
　　　　　　　JOINT PUBLISHING (H.K.) CO., LTD.
　　　　　　　20/F., North Point Industrial Building,
　　　　　　　499 King's Road, North Point, Hong Kong
香港發行　　　香港聯合書刊物流有限公司
　　　　　　　香港新界大埔汀麗路三十六號三字樓
印　　刷　　　中華商務彩色印刷有限公司
　　　　　　　香港新界大埔汀麗路三十六號十四字樓
版　　次　　　二〇一五年七月香港第一版第一次印刷
規　　格　　　十六開（164mm × 230mm）一五二面
國際書號　　　ISBN 978-962-04-3783-0

更多好書請瀏覽三聯網頁：
http://www.jointpublishing.com